写给设计师的书

图形创意

设计手册

赵庆华　编著

U0367904

清华大学出版社

北 京

内 容 简 介

本书是一本全面介绍图形创意设计的图书，知识易懂、案例富有趣味、动手实践、发散思维。

本书从学习图形创意设计的基础知识入手，循序渐进地为读者呈现精彩实用的知识、技巧。本书共 7 章，内容分别为图形创意设计的原理，图形创意设计的基础知识，图形创意设计的基础色，图形创意设计的方式，图形创意设计的应用行业，图形创意设计的视觉印象，图形创意设计秘籍。同时，本书第 4~6 章还特意安排了大型的"设计实战"，详细地为读者分析一个完整的综合设计的思路、扩展；在多个章节中安排了案例解析、设计技巧、配色方案、设计欣赏、设计实战、设计秘籍等经典模块，在丰富本书内容的同时，也增强了实用性。

本书内容丰富、案例精彩、版式设计新颖，适合平面设计师、广告设计师、插画设计师、网页设计师以及喜爱平面设计和图形创意设计的初级读者学习使用，也可以作为大中专院校平面设计专业及平面设计培训机构的教材。

本书封面贴有清华大学出版社防伪标签，无标签者不得销售。

版权所有，侵权必究。举报：010-62782989，beiqinquan@tup.tsinghua.edu.cn。

图书在版编目 (CIP) 数据

图形创意设计手册 / 赵庆华编著. —北京：清华大学出版社，2018（2023.4 重印）

（写给设计师的书）

ISBN 978-7-302-50243-2

Ⅰ．①图… Ⅱ．①赵… Ⅲ．①图案设计—手册 Ⅳ．① J51-62

中国版本图书馆 CIP 数据核字（2018）第 114727 号

责任编辑：韩宜波
封面设计：杨玉兰
责任校对：吴春华
责任印制：沈 露

出版发行：清华大学出版社
　　　　　网　　　址：http://www.tup.com.cn，http://www.wqbook.com
　　　　　地　　　址：北京清华大学学研大厦 A 座　　　　邮　　编：100084
　　　　　社 总 机：010-83470000　　　　　　　　　　邮　　购：010-62786544
　　　　　投稿与读者服务：010-62776969，c-service@tup.tsinghua.edu.cn
　　　　　质量反馈：010-62772015，zhiliang@tup.tsinghua.edu.cn
印 装 者：涿州汇美亿浓印刷有限公司
经　　　销：全国新华书店
开　　　本：190mm×260mm　　　印　张：11.5　　　字　数：279 千字
版　　　次：2018 年 7 月第 1 版　　　印　次：2023 年 4 月第 6 次印刷
定　　　价：69.80 元

产品编号：076679-01

前言
FOREWORD

　　本书是笔者对多年从事图形创意设计工作的总结，是让读者少走弯路和寻找设计捷径的经典手册。书中包含了图形创意设计必学的基础知识及经典技巧。身处设计行业，你一定要知道，光说不练假把式，本书不仅有理论、有精彩案例赏析，还有大量的模块启发你的大脑，锻炼你的设计能力。

　　希望读者看完本书后，不会说："我看完了，挺好的，作品好看，分析也挺好的。"这不是编写本书的目的。我们希望读者会说："本书给我更多的是思路的启发，让我的思维更开阔，学会了在设计中举一反三，知识通过吸收消化可以变成自己的。"这是笔者编写本书的初衷。

本书共分 7 章，具体安排如下

第 1 章 为图形创意设计的基本原理，包括图形创意设计的概念，图形创意设计的点、线、面，图形创意设计的方法，是最简单、最基础的原理部分。

第 2 章 为图形创意设计的基础知识，包括图形创意设计的类型、图形创意设计中的色彩知识。

第 3 章 为图形创意设计的基础色，对红、橙、黄、绿、青、蓝、紫、黑、白、灰10 种颜色，逐一分析、讲解每种色彩在图形创意设计中的应用规律。

第 4 章 为图形创意设计的方式，包括图形创意联想、图形构成方式。

第 5 章 为图形创意设计的应用行业，包括 7 种不同行业图形创意设计的详解。

第 6 章 为图形创意设计的视觉印象，包括 13 种不同的视觉印象。

第 7 章 为图形创意设计秘籍，精选了 15 个设计秘籍，让读者轻松愉快地学习完最后的部分。本章也是对前面章节知识点的巩固和理解，需要读者动脑筋去思考。

本书特色如下

◎ 轻鉴赏，重实践。鉴赏类书只能看，看完还是不能提高设计能力，本书则不同，增加了多个动手的模块，让读者可以边看、边学、边练。

◎ 章节合理，易吸收。第1~3章主要讲解图形创意设计的基本知识，第4~6章介绍图形创意设计的方式、应用、视觉印象等，最后一章以轻松的方式介绍15个设计秘籍。

◎ 设计师编写，写给设计师看。针对性强，而且知道读者的需求。

◎ 模块超丰富。案例解析、设计技巧、配色方案、设计欣赏、设计实战、设计秘籍在本书中都能找到，可以满足读者的求知欲。

◎ 本书是系列图书中的一本。在本系列图书中读者不仅能系统地学习图形创意设计，而且还有更多的设计专业知识供读者参考。

希望本书通过对知识的归纳总结、趣味的模块讲解，能打开读者的思路，避免一味地照搬书本内容，推动读者多做尝试、多理解，提高动脑、动手的能力。希望通过本书，能激发读者的学习兴趣，开启设计的大门，实现成为设计师的梦想！

本书由赵庆华编著，其他参与编写的人员还有柳美余、苏晴、郑鹊、李木子、矫雪、胡娟、马鑫铭、王萍、董辅川、杨建超、马啸、孙雅娜、李路、于燕香、孙芳、丁仁雯、张建霞、马扬、王铁成、崔英迪、高歌。

由于编者水平有限，书中难免存在错误和不妥之处，敬请广大读者批评和指正。

编　者

目录

第1章 CHAPTER1
P/01
图形创意设计的原理

第2章 CHAPTER2
P/9
图形创意设计的基础知识

第3章 CHAPTER3
P/21
图形创意设计的基础色

第4章 CHAPTER4
P/60
图形创意设计的方式

第5章 CHAPTER5
P/84
图形创意设计的应用行业

第6章 CHAPTER6
P 117
图形创意设计的视觉印象

第7章 CHAPTER7
P161
图形创意设计秘籍

第 1 章 图形创意设计的原理

图形是一种具有说明性的图画形象。在设计中，图形是视觉传达设计表现的基础形式，同时也是构成视觉传达的基本元素，其目的是向受众阐述观点、突出主题或是表达某种思想，具有传播和交流信息的作用。

图形是伴随着人类的发展而产生的，由此可见，图形源于生活，且具有较强的视觉表达力。

1.1 图形创意设计的概念

图形是一种较为直观的视觉语言，是一种方便传播并具有较强感染力的信息传导方式，图形能够承载大量的信息，是视觉艺术信息载体的重要组成部分。图形具有以下特点。

◆ 认知度较强，范围相对广泛。

◆ 创意新奇且富有感染力。

◆ 给受众留下想象空间。

1.2 图形创意设计的点、线、面

在人们所看到的画面中，图形元素总是占据着较大的比例，有的甚至占据整个画面。在视觉顺序上，图形元素总能轻而易举地吸引受众的注意力，并能通过图形元素的相互搭配突出画面的整体风格。

图形的创意设计总体来讲是一个综合体，其中，点、线、面是构成图形的三个基本要素。通过点、线、面三种单个元素相互组合与搭配，可以直接或者间接地展现出图形创意设计的目的所在。

1.2.1 点

点是一种在一定环境下对比而成的产物，所占面积相对较小，既无长度又无宽度，不表示面积与形状，而是一种用来表示位置的元素。

点作为图形的一种，根据其存在的位置会使画面给受众带来不同的视觉感受。例如，当画面中只有一个点元素时，点元素会成为画面的视觉中心，当画面中存在多个点元素时，会通过点元素的位置向受众传递丰富且变幻无穷的信息。点的具体特点如下。

◆ 给人张力感、终止感。

◆ 具有疏密、大小、轻重、虚实的变化。

◆ 引导受众的视线，具有注目性。

1.2.2 线

　　线是点移动的轨迹，具有长短、粗细等特点，不同性质的线在画面中的作用也不同。例如，长线具有持续性、速度性和时间性，使整个画面看上去富有动感；短线则具有间断性，给人一种迟缓的视觉感受；粗线的应用会使画面显得较为厚重；细线则向受众传递一种敏锐、轻松的视觉感受。线的具体特点如下。

　　◆ 应用广泛，可以增强画面的节奏感。

　　◆ 表现形式多样化。

　　◆ 具有明确性和简洁性。

1.2.3 面

　　二次元空间构成的形都可以被称为面，是由点和线的密集或线的移动构成的。面和线一样，具有多种形态的属性。在设计的过程中，大小、虚实等不同的设计方式也会给受众带来不同的视觉感受。例如，面积较大的面会给人一种扩张的视觉感受，面积小的面则给人一种聚集感，实面给人一种量感和力度感，虚面给人一种轻而无量的视觉感受。面的具体特点如下。

- ◆ 面会给人更直观的视觉感受。
- ◆ 不同的面积会给受众不同的视觉感受。
- ◆ 具有丰富多端的变化。

1.3 图形创意设计的方法

图形的创意设计是根据画面的整体风格与效果，将图形进行适当的搭配与应用，展现在画面中用来强调和凸显宣传的目的。在应用的过程中，要遵循创作的四项原则，分别是实用性原则、商业性原则、趣味性原则和艺术性原则。

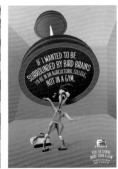

1.3.1 实用性原则

图形创意设计的实用性原则是指，在创意的过程中，利用图形元素将画面的主题思想较为明显地呈现在受众的眼前，深入消费者的内心世界，通过图形的引导和展现让受众对画面的主题思想有更深层次的了解。

1.3.2 商业性原则

图形创意设计的商业性原则主要体现在，通过图形的展现与设计让受众充分了解产品的风格、价值、特点等，从而引起受众感情上的共鸣，激发消费者消费的欲望。

1.3.3 趣味性原则

图形创意设计的趣味性原则主要是通过图形的展现与创意性的变形突出画面中元素的特点、作用与风格，让画面丰富有趣，并运用夸张、拟人等表现手法使元素看上去更加真实、立体，从而成功地吸引受众的眼球。

1.3.4 艺术性原则

　　图形创意设计的艺术性原则主要是通过具有艺术性的创意元素吸引受众的眼球，此类创意设计更加重视画面整体美感的体现，利用图形元素的呈现在视觉上直击受众的内心世界，通过画面的呈现给受众留下深刻的印象。

第2章 图形创意设计的基础知识

图形是通过点、线、面等多种基本元素相互搭配构成的一种视觉性语言，在设计的过程中，图形的创意设计可以较为直观地向受众传递视觉信息，并且能够通过图形与事物之间的相似点展现设计的奇妙之处，使画面更加精彩动人。

由于图形源于生活，因此图形创意设计具有简单易识的特点，一般来讲，通过展现图形的创意可以增强画面的视觉感染力和冲击力。

2.1 图形创意设计的类型

图形创意设计大致可分为五种类型：人物图形、动物图形、自然图形、物体图形和抽象图形。在设计之前，首先要明确设计的目标，根据图形自身的属性将图形展现在画面中，或是将图形进行创意性的变形，通过设计赋予图形新的寓意。

2.1.1 人物图形

人物图形是指通过图形的相互结合将人物的形态展现出来，使图形富有生命力。通过人物的形态与表情的展现，可以增强画面的感染力。

2.1.2 动物图形

动物图形是指通过简单的图形搭配呈现出动物的外形特征,不必展现过多的细节,就能够让受众对动物的种类一目了然。动物图形的展现能够使画面整体更加整洁有趣。

2.1.3 自然图形

自然图形是指没有经过人为加工变形过的,自己形成的图形。例如,太阳、月亮、花朵、树叶等形状都是自然形成的。在设计中,自然图形的展现能够使画面整体给人一种自然、清新的视觉感受。

2.1.4　物体图形

　　物体图形，简而言之，就是指某些物体上所带有的图形形状，例如，餐盘上带有的圆形、整理箱上带有的正方形或者是三角板上带有的三角形等。物体图形的应用不仅能使画面整体更加美观，还具有较强的实用性，对于整体的设计具有引导的作用。

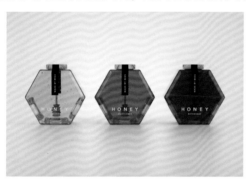

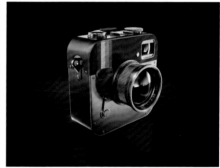

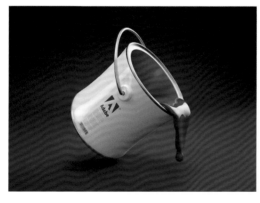

2.1.5　抽象图形

　　抽象图形指的是将多个相同或不同的图形进行排列和组合，产生变化多端的效果，

从而在表达出自己的感情色彩的同时也能使画面的整体效果更加生动形象、丰富多彩。

2.2 图形创意设计中的色彩知识

　　色彩的搭配与图形的创意设计有着紧密的联系，色彩因素可以在主观上向受众传递视觉印象，因此色彩在图形创意设计中占有重要的地位，可以通过色彩的应用使人们产生联想和想象。

　　色彩可以分为有彩色系和无彩色系两大类。有彩色系的色彩具有色相、明度和纯度三个基本特征，如红、橙、黄、绿、青、蓝、紫等颜色；无彩色系指的是黑色、白色和一系列由黑白两色调和而成的深浅不一的灰色等颜色。由于光的作用，导致不同的色彩波长各不相同：

红——750 ～ 620nm

橙——620 ～ 590nm

黄——590 ～ 570nm

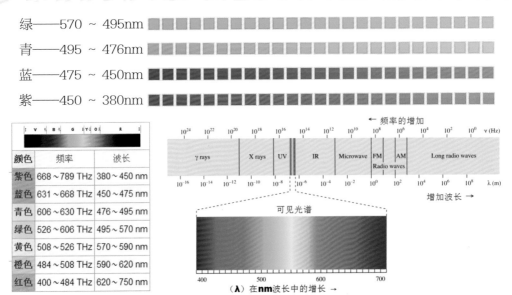

绿——570 ~ 495nm
青——495 ~ 476nm
蓝——475 ~ 450nm
紫——450 ~ 380nm

颜色	频率	波长
紫色	668~789 THz	380~450 nm
蓝色	631~668 THz	450~475 nm
青色	606~630 THz	476~495 nm
绿色	526~606 THz	495~570 nm
黄色	508~526 THz	570~590 nm
橙色	484~508 THz	590~620 nm
红色	400~484 THz	620~750 nm

← 频率的增加

增加波长 →

可见光谱

（λ）在 nm 波长中的增长 →

2.1.1　色相、明度和纯度

色相、明度和纯度是色彩的三要素。

（1）色相指的是颜色种类的名称，如玫瑰红、柠檬黄、翠绿、宝石蓝等。我们常常把色相作为有彩色系的最大特征，同时色相也是用来区分不同色彩的最为准确的方法和标准。从光学意义上来讲，色相的差别是根据光波波长的长短决定的，所以，即便是相同种类的颜色也可以分为不同的色相。例如，红色可以分为洋红、胭脂红、鲜红、山茶红等种类，黄色可分为奶黄、柠檬黄、土著黄和芥末黄等种类。

（2）明度指的是色彩的明暗程度，具有不同程度的深浅、明暗的变化，例如黄色系中，深黄、淡黄、柠檬黄在明度上就有不同程度的差别。

一般情况下，明度可以分为九个级别，最暗为 1 级，最亮为 9 级，并根据九个级别划分出三种基调。

1～3 级为低明度的暗色调，给人一种沉稳、冷静、稳重的感觉；

4～6 级为中明度色调，给人一种平稳、柔和、高雅的感觉；

7～9 级为高明度的亮色调，给人一种清亮、明快、华丽的感觉。

（3）纯度又称饱和度，用来形容色彩的纯净程度，也可以理解为色彩的鲜艳程度。在色彩搭配中，纯度的应用可以用来强调画面的主题思想，带给受众意想不到的视觉效果。通常情况下，可将纯度分为三个阶段，纯度较高的色彩，其视觉冲击力较强，具有强烈的冲击感，纯度较低的色彩会给人一种细致淡雅的感受。

高纯度——8 级至 10 级为高纯度，产生强烈、鲜明、生动的感觉；

中纯度——4 级至 7 级为中纯度，产生适度、温和的平静感觉；

低纯度——1 级至 3 级为低纯度，产生细腻、雅致、朦胧的感觉。

2.1.2 主色、辅助色和点缀色

主色

主色指的是画面中占比最大的主体颜色。主色的应用可以使画面整体看上去更加和谐统一，并且能够起到凸显主题与整体风格的作用。

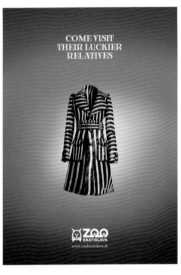

辅助色

辅助色是指在画面中起着补充和衬托作用的色彩，辅助色的范围相对来说较为广泛，可以是主色的邻近色，也可以是主色的互补色。

点缀色

点缀色是画面中所占面积较小的一种色彩元素。点缀色的应用可以使画面整体的表达效果更加生动形象，具有画龙点睛的作用和效果。

2.1.3　邻近色和对比色

邻近色和对比色是设计中常见的色彩搭配方式，不同种类的颜色搭配能够展现出不同风格的视觉效果，邻近色的搭配可以使画面整体的视觉效果更加和谐统一，而对比色则可以用来增强画面的视觉冲击力。

邻近色

邻近色是指在 24 色相环上相距 90 度或者相隔五六位数的两种颜色。两种颜色的色调和冷暖性质相似。

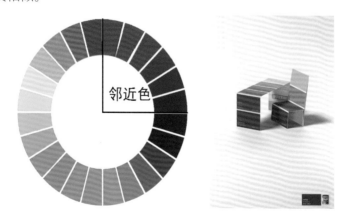

对比色

对比色是指在 24 色相环上相距 120 度到 180 度之间的两种颜色，两种颜色之间的对比比较明显。对比色包括色相对比、明度对比、饱和度对比、冷暖对比、补色对比、色彩和消色的对比等。在画面中适当地应用对比色可以增强画面的视觉冲击力。

2.1.4 色彩混合

色彩的混合是指在一种色彩中加入另一种色彩可以获得第三种色彩，在添加的过程中，色彩越多就会导致颜色越暗。

色彩的混合主要分为三种形式：加色混合、减色混合和中性混合。

1. 加色混合

加色混合又称加法混合或色光混合，是由色光混合时增加了光量所得。

由加色混合可得出：

红光 + 绿光 = 黄光

红光 + 蓝光 = 品红光

蓝光 + 绿光 = 青光

红光 + 绿光 + 蓝光 = 白光

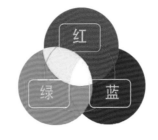

2. 减色混合

减色混合是物质性色彩混合，当两种或两种以上的颜色混合在一起时，会呈现出另一种颜色的效果。减色混合后的色彩在明度和纯度上都有不同程度的降低。

由减色混合可得出：

青色 + 品红色 = 蓝色

青色 + 黄色 = 绿色

品红色 + 黄色 = 红色

品红色 + 黄色 + 青色 = 黑色

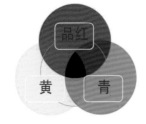

3. 中性混合

中性混合是指混合色彩既没有提高也没有降低的色彩混合，主要分为色盘旋转混

合与空间视觉混合。

1) 色盘旋转混合

色盘旋转混合是指将红、橙、黄、绿、青、蓝、紫等色料等量地涂抹在圆盘上，并快速地旋转圆盘，旋转之时则呈现色彩混合的效果。

2) 空间视觉混合

空间视觉混合是指如果将两种颜色比喻成铁路上的两根铁轨，铁轨向远方行驶，最终消失在地平线上，就相当于两种颜色混合成为一种新的色彩，我们将这种色的合一称为色的空间混合。

2.1.5　色彩与图形创意设计的关系

色彩与图形是相辅相成的关系，色彩的呈现依附于图形，图形的形象则需要色彩的衬托。

在设计中，色彩是视觉语言中十分重要且具有较强表现力的元素之一，同时也是图形传达的重要组成部分。根据画面的整体风格，可以赋予图形不同的色彩搭配，因此图形会因色彩的搭配而充满生机。

2.1.6 常用色彩搭配

较协调的平面广告色彩搭配推荐：

RGB=210,209,204 CMYK=21,16,19,0
RGB=79,51,37 CMYK=64,76,85,45
RGB=229,220,213 CMYK=12,14,15,0
RGB=144,145,140 CMYK=50,41,42,0
RGB=75,82,90 CMYK=77,67,58,16

RGB=173,114,56 CMYK=40,62,87,1
RGB=242,241,240 CMYK=6,5,6,0
RGB=33,27,29 CMYK=82,81,77,64
RGB=37,160,227 CMYK=73,26,2,0
RGB=184,91,130 CMYK=36,76,31,0

RGB=144,149,129 CMYK=51,38,50,0
RGB=236,237,237 CMYK=9,6,7,0
RGB=135,146,148 CMYK=54,39,38,0
RGB=158,139,115 CMYK=46,46,55,0
RGB=182,167,117 CMYK=36,34,58,0

RGB=135,136,130 CMYK=54,44,46,0
RGB=242,236,226 CMYK=7,8,12,0
RGB=20,15,10 CMYK=85,83,88,73
RGB=113,75,54 CMYK=57,71,81,24
RGB=184,178,133 CMYK=35,28,52,0

RGB=110,64,40 CMYK=56,76,90,30
RGB=245,243,242 CMYK=5,5,5,0
RGB=50,32,22 CMYK=72,80,88,61
RGB=79,83,110 CMYK=78,71,46,6
RGB=66,97,56 CMYK=78,54,92,18

RGB=141,104,85 CMYK=52,63,67,5
RGB=254,254,254 CMYK=0,0,0,0
RGB=59,48,46 CMYK=74,76,74,48
RGB=159,103,80 CMYK=45,66,70,3
RGB=106,46,46 CMYK=56,87,79,34

较冲突的平面广告色彩搭配推荐：

RGB=252,95,24 CMYK=0,76,89,0
RGB=236,230,230 CMYK=9,11,8,0
RGB=57,39,27 CMYK=71,78,87,56
RGB=1,164,0 CMYK=78,13,100,0
RGB=201,95,77 CMYK=27,75,68,0

RGB=202,177,159 CMYK=25,33,36,0
RGB=240,239,236 CMYK=7,6,8,0
RGB=211,2,11 CMYK=22,100,100,0
RGB=214,205,0 CMYK=25,16,93,0
RGB=218,88,120 CMYK=18,78,36,0

RGB=49,42,42 CMYK=77,77,74,52
RGB=230,231,227 CMYK=12,8,11,0
RGB=193,19,89 CMYK=31,99,49,0
RGB=214,149,16 CMYK=22,48,96,0
RGB=126,137,142 CMYK=58,43,40,0

RGB=159,34,28 CMYK=43,98,100,11
RGB=45,30,16 CMYK=74,80,93,64
RGB=88,45,31 CMYK=59,82,90,0
RGB=153,139,124 CMYK=47,45,50,0
RGB=251,197,167 CMYK=1,31,33,0

RGB=121,87,63 CMYK=57,67,78,17
RGB=239,246,238 CMYK=9,2,9,0
RGB=96,175,170 CMYK=64,17,38,0
RGB=47,6,6 CMYK=70,94,93,68
RGB=197,170,148 CMYK=28,36,41,0

RGB=35,78,139 CMYK=91,75,25,0
RGB=235,237,242 CMYK=9,7,4,0
RGB=71,42,34 CMYK=66,80,83,50
RGB=58,82,34 CMYK=79,58,100,30
RGB=152,148,147 CMYK=47,40,38,0

第3章 图形创意设计的基础色

红/橙/黄/绿/青/蓝/紫/黑、白、灰

色彩是通过眼睛、大脑和我们积累的生活经验所产生的对光的视觉效应，在设计过程中，色彩可以引导我们的思维，向我们传达情绪、感受、口味等信息，加强广告创意想要传达给受众的视觉体验。

色彩的基础色有红色、橙色、黄色、绿色、青色、蓝色、紫色、黑白灰。不同的颜色搭配会产生不一样的视觉感受。

- ◆ 橙色是一种比红色更加温暖的颜色，给人温暖、庄严的感受。
- ◆ 绿色是自然界中最常见的颜色，代表着环保、健康、生命。
- ◆ 蓝色象征着冷静、安全、理智、永恒。
- ◆ 紫色由温暖的红色和冷静的蓝色混合而成，代表着尊贵和神秘。

3.1 红

3.1.1 认识红色

红色：红色是光的三原色之一，在不同的场合红色象征的意义是多元化的，它既可以代表积极乐观、热情爽快，也可以代表危险和死亡。由于红色在画面中较为醒目，所以在设计中运用红色会使画面整体十分抢眼。

色彩情感：热情、喜庆、温暖、停止、警告。

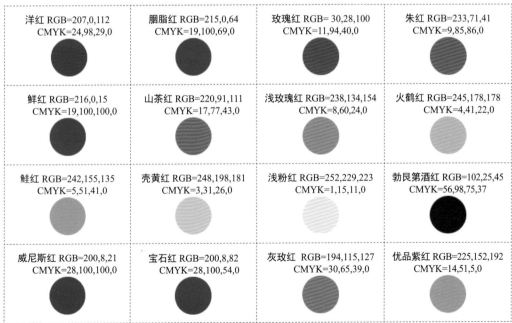

洋红 RGB=207,0,112 CMYK=24,98,29,0	胭脂红 RGB=215,0,64 CMYK=19,100,69,0	玫瑰红 RGB=30,28,100 CMYK=11,94,40,0	朱红 RGB=233,71,41 CMYK=9,85,86,0
鲜红 RGB=216,0,15 CMYK=19,100,100,0	山茶红 RGB=220,91,111 CMYK=17,77,43,0	浅玫瑰红 RGB=238,134,154 CMYK=8,60,24,0	火鹤红 RGB=245,178,178 CMYK=4,41,22,0
鲑红 RGB=242,155,135 CMYK=5,51,41,0	壳黄红 RGB=248,198,181 CMYK=3,31,26,0	浅粉红 RGB=252,229,223 CMYK=1,15,11,0	勃艮第酒红 RGB=102,25,45 CMYK=56,98,75,37
威尼斯红 RGB=200,8,21 CMYK=28,100,100,0	宝石红 RGB=200,8,82 CMYK=28,100,54,0	灰玫红 RGB=194,115,127 CMYK=30,65,39,0	优品紫红 RGB=225,152,192 CMYK=14,51,5,0

3.1.2　洋红 & 胭脂红

① 这是一款洗衣液的创意广告设计。通过展示与服装形态相似的图形来增强画面的视觉感染力，同时将纸张设置成相同的颜色，以此来凸显产品"不掉色"的特点。

② 洋红色给人一种时尚、前卫、华贵的视觉感受。

③ 中心型的版式设计与渐变的背景颜色可以将受众的视线集中在画面的中心位置。

① 这是一款彩虹糖的广告设计。该设计将椭圆形标识放在画面的正中间，开门见山地使受众发现、理解创意的核心，并展示出产品品牌的标识，从而达到宣传产品的目的。

② 胭脂红给人一种活泼、青春的视觉感受。

③ 画面整体采用浓度和纯度较高的色彩相互搭配，以蓝天为背景，在色彩方面与胭脂红形成了鲜明的对比，使画面具有较强的视觉冲击力。

3.1.3　玫瑰红 & 朱红

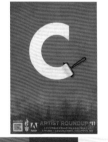

① 这是一款眼镜的创意广告设计。该设计通过图形的结合展现眼镜的样式，与广告的主题相呼应，便于受众领悟广告的用意。

② 玫瑰红给人一种华丽、透彻的视觉感受。

③ 该款广告的创意是为了突出产品的镜片具有防刮功能，将镜片之外的部分全部设置成有划痕的样式，以此来凸显产品的特点。

① 这是一款以朱红色为主色调的平面广告设计，"C"形的简单标识与滚刷相互结合，使整个画面个性鲜明、动感十足。

② 朱红色又称中国红，颜色醒目显眼，给人一种大胆、鲜活、明亮的视觉感受。

③ 鲜艳的色彩配上简洁的形状，使该款广告在众多画面中脱颖而出，有利于吸引受众的视线。

3.1.4 鲜红 & 山茶红

❶ 这是一款旅游与运输类的创意广告设计。广告以情人节为创作主题，将矩形与蝴蝶结相互结合，为规整的布局增添了一丝活力。

❷ 鲜艳夺目的鲜红色可以向受众传递一种热情似火的视觉情感，与情人节的主题相呼应，增强了画面的表达效果。

❸ 醒目的鲜红色与冷静的蓝色搭配在一起，冷暖对比强烈，视觉冲击力较强。

❶ 这是一款胃药的创意广告设计。广告将尖尖的触角和尾巴的形状与甜甜圈的样式融合在一起，元素形象看起来活泼生动，通过个性而完美的图形对人产生强烈的吸引力。

❷ 山茶红给人一种灵动、温暖的视觉感受。

❸ 深浅不一的色彩将画面分成了三个层次，增强了画面的空间感。

3.1.5 浅玫瑰红 & 火鹤红

❶ 这是一款糖果的创意广告设计。广告以"更多的填充"为主题，画面中的图案以矩形为主，以矩形夸张的面积对比来点明主题，给人一种规则整齐的视觉感受。

❷ 玫红色给人一种可爱、粉嫩的感觉。

❸ 广告创意打破常规，以大面积的留白吸引受众的好奇心，从而达到宣传的目的。

❶ 这是一款酒精性饮料的创意广告设计。广告通过图形的展示引发受众的心理效应，让受众对产品的口味一目了然。

❷ 火鹤红给人一种柔和、甜美的视觉感受。

❸ 在画面的右下角展示了产品的样式，达到了宣传产品的目的。

3.1.6 　鲑红 & 壳黄红

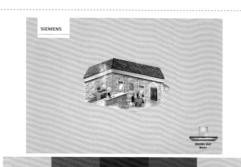

① 这是一款食品类的广告设计。广告通过拟人和夸张的表现手法使画面更具有吸引力，同时增强了画面整体的趣味性。

② 鲑红色给人一种童真、浪漫、年轻的视觉感受。

③ 利用渐变的背景颜色来增强画面的空间感和层次感，使该款广告的整体效果更加生动、形象。

① 这是一款西门子抽油烟机的创意广告设计。该设计通过色彩和元素的展现将多边形变得立体逼真，用厨房和餐厅有无油烟的对比来展现产品的特点，深刻地表达了广告的主题思想。

② 壳黄红给人一种清新干净、富有活力的视觉感受。

③ 画面采用中心型的版式构图，大面积的留白引起了受众的好奇心，从而使受众注意到中心画面的内容。

3.1.7 　浅粉红 & 勃艮第酒红

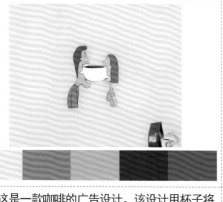

① 这是一款咖啡的广告设计。该设计用杯子将画面中的两个人物连接起来，引起受众的好奇心，从而达到宣传产品、促进消费的目的。

② 浅粉红色可以向受众传递一种浪漫、甜美的视觉感受。

③ 中心型的版式设计可以突出画面中的重点元素，并利用人物的造型和咖啡杯的设计来增强画面的趣味性。

① 这是一款雪糕的广告设计。该设计直接将产品展示在画面中，能够让受众对产品的样式和细节一目了然。

② 勃艮第酒红给人一种神秘、高贵、优雅、稳重的视觉感受。

③ 利用渐变的背景颜色增强画面的空间感。

3.1.8 威尼斯红 & 宝石红

❶ 这是一款麦当劳食品类的创意广告。画面中产品与圣诞老人的结合，是将生活中熟悉的物体进行结合与变形，能够有效、准确地向受众传递信息，容易引起受众的共鸣。

❷ 威尼斯红给人一种大气、活跃的感觉，同时红色的背景也会使画面更加显眼。

❸ 用白色与威尼斯红相互搭配，符合圣诞节与冰激凌的色彩特点，也能够让画面看上去更加美观。

❶ 这是一款洗衣液的广告设计。广告将指甲油与洗衣液的元素结合在一起，引导受众联想两种产品之间巧妙的关系，再通过颜色的对比来凸显产品的作用和效果。

❷ 宝石红是一种亮丽的色彩，会给人带来一种时尚、高档的视觉感受。

❸ 立体的瓶身让画面整体的层次感更加强烈。

3.1.9 灰玫红 & 优品紫红

❶ 这是一款高露洁牙膏的创意广告设计。画面主要以长长的针管与尖尖的针头为主，将与产品有一定关联性的元素展现出来，使受众产生共鸣。

❷ 灰玫红给人一种安静、儒雅、高贵的视觉感受。

❸ 利用渐变的背景和画面中间的中心线来增强画面整体的空间感与层次感。

❶ 这是一款食品类的创意广告。该设计将两种物体相互结合，巧妙地突出了产品"绿色、健康"的特点。

❷ 优品紫红给人一种清新、时尚的视觉感受。

❸ 画面采用渐变的优品紫红作为背景颜色，增强了画面的层次感，再与绿色搭配在一起，使画面更具视觉冲击力。

3.2 橙

3.2.1 认识橙色

橙色：橙色是一种积极向上的颜色。在自然界中水果、蔬菜、灯光、太阳都含有丰富的橙色，因此，橙色具有明快、华丽、兴奋的感情色彩，同时由于橙色本身色彩鲜艳，相对其他颜色来说较容易吸引受众的眼球。

色彩情感：兴奋、喜悦、辉煌、新鲜、甜腻、响亮、动感。

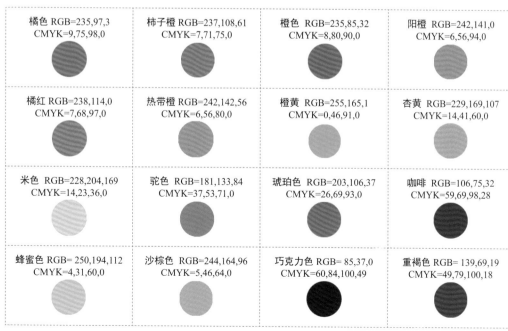

橘色 RGB=235,97,3 CMYK=9,75,98,0	柿子橙 RGB=237,108,61 CMYK=7,71,75,0	橙色 RGB=235,85,32 CMYK=8,80,90,0	阳橙 RGB=242,141,0 CMYK=6,56,94,0
橘红 RGB=238,114,0 CMYK=7,68,97,0	热带橙 RGB=242,142,56 CMYK=6,56,80,0	橙黄 RGB=255,165,1 CMYK=0,46,91,0	杏黄 RGB=229,169,107 CMYK=14,41,60,0
米色 RGB=228,204,169 CMYK=14,23,36,0	驼色 RGB=181,133,84 CMYK=37,53,71,0	琥珀色 RGB=203,106,37 CMYK=26,69,93,0	咖啡 RGB=106,75,32 CMYK=59,69,98,28
蜂蜜色 RGB=250,194,112 CMYK=4,31,60,0	沙棕色 RGB=244,164,96 CMYK=5,46,64,0	巧克力色 RGB=85,37,0 CMYK=60,84,100,49	重褐色 RGB=139,69,19 CMYK=49,79,100,18

3.2.2 橘色 & 柿子橙

❶ 这是一款家居用品的广告设计。该设计在画面的中心位置将产品展示出来，以产品的样式来吸引受众的目光。

❷ 橘色会给人一种青春、欢快的视觉感受。

❸ 中心型的版式设计使受众的目光集中于产品本身，能更加有效地展现出产品独有的特色。

❶ 这是一款牙线的创意广告设计。广告以"不要让它逃脱"为创作主题，利用卡通的图形与产品的展示充分表达出了产品的作用与效果，增强了画面与主题的关联性。

❷ 柿子橙色给人一种含蓄、舒适的视觉感受。

❸ 广告通过简洁的图形和富有趣味性的创意来吸引消费者，使消费者对产品产生深刻的印象。

3.2.3 橙色 & 阳橙

❶ 这是一款汉堡的创意广告设计。广告利用图形的展示将受众的视线集中在画面的中心位置，使画面整体的空间感更加丰富。

❷ 橙色给人一种健康、兴奋的视觉感受。

❸ 将食材与汉堡的形状相互结合，让受众对广告的宣传目的一目了然，同时也起到了增强受众食欲的效果。

❶ 这是一款酒精性饮料的创意广告设计。该设计将方形、圆形和尖角的形状与啤酒进行创意组合，塑造出人脸的样式，个性而富有创意的广告设计使人眼前一亮。

❷ 阳橙色给人一种新鲜、时尚、富有动感的视觉感受。

❸ 通过画面底部线条的加入增强了整体的空间感。

3.2.4　红 & 热带橙

① 这是一款便利店的创意广告设计。广告想要表达该便利店内的产品都可以带着走，是汽车司机们的好伙伴，所以将产品样式与信号灯相互结合，以此来突出广告的主题。

② 橘红色给人一种热情、明亮的视觉感受。

③ 利用圆形的组合来比喻信号灯，使受众看到广告的第一时间就能产生共鸣。

① 这是一款猫粮的创意广告设计。广告利用简单的图形相互搭配，塑造出房间的样式，大面积的矩形应用使画面整体规整统一，再通过添加鱼儿的样式来增强广告与产品的关联性。

② 热带橙色给人一种明亮、愉快的视觉感受。

③ 广告采用对比强烈的配色，增强了画面整体的视觉冲击力。

3.2.5　橙黄 & 杏黄

① 这是一款厨房家具的创意广告设计。该设计将食品拟人化，倒立的茄子与方形的地毯使画面更具有感染力，活泼有趣，动感十足，加深了受众对广告的印象。

② 橙黄色给人一种青春、活泼的视觉感受。

③ 将厨房的设计图展示在画面的左下角，点明广告的主题。

① 这是一款啤酒的广告设计。广告将产品直接展示在画面中，让受众直观具体地了解产品的属性，从而达到促进消费的目的。

② 杏黄色给人一种开朗、欢快的视觉感受。

③ 将杯子装满啤酒，让受众从图形的展现中了解到广告的用意。

3.2.6 米色 & 驼色

❶ 这是一款咖啡的创意广告设计。广告主要侧重宣传咖啡的口感，所以将咖啡豆设置成嘴唇的样式，利用联想与图形代替的方式来加强广告的吸引力。

❷ 米色给人一种温暖、宁静、柔和的视觉感受。

❸ 创意性较强的广告设计更容易吸引消费者的注意力，从而达到宣传产品的目的。

❶ 这是一款办公用品的创意广告设计。广告将人物的造型与产品连接在一起，提高了画面与产品的关联性。同时生动的人物形象使画面更加容易吸引受众的注意力，从而达到宣传产品的目的。

❷ 驼色给人一种安稳、舒适的视觉感受。

❸ 人物造型的塑造使画面趣味十足，可以给受众留下深刻的印象。

3.2.7 琥珀色 & 咖啡

❶ 这是一款牙膏的广告设计。该设计通过牙齿形状的展示巧妙地说明了产品的属性，加深了受众对产品的印象。

❷ 琥珀色给人一种含蓄、稳重的视觉感受。

❸ 中心型的版式设计使画面看上去更加简洁、干净，同时也起到了引导受众视线的作用。

❶ 这是一款围巾的创意广告设计。该设计将飘逸的产品样式直接展示在画面中，使画面富有动感，同时增强了受众对产品与品牌风格的认识。

❷ 咖啡色给人一种温暖、舒适、温馨的视觉感受。

❸ 相同色系的设计使画面整体和谐统一。

3.2.8 蜂蜜色 & 沙棕色

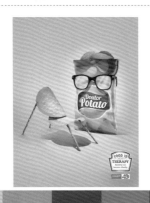

① 这是一款薯片的创意广告设计。广告利用拟人的表现手法，使其具有人格化的特点，同时，将薯片塑造成椅子的形状，创意性强，使画面更具吸引力。

② 蜂蜜色给人一种温馨、干净的视觉感受。

③ 渐变的背景颜色增强了整体的空间感和立体感，使画面看上去更加立体。

① 这是一款食品类的创意广告设计。广告将汉堡、热狗与果酱的元素展示在画面中，整齐的排列方式，给人一种和谐统一、规则整齐的视觉感受。

② 沙棕色给人一种低调、稳重的视觉感受。

③ 广告创意将产品与游戏联系在一起，趣味性强，使人印象深刻。

3.2.9 巧克力色 & 重褐色

① 这是一款家用产品的创意广告设计。该设计将产品展示在画面中，直观具体地向受众传达了产品的细节，以此来吸引消费者的眼球。

② 巧克力色给人一种温暖、顺滑、低调、高端的视觉感受。

③ 画面中的线条与阴影增强了画面整体的层次感和空间感。

① 这是一款纸巾的创意广告设计。该设计将污渍设置成矩形纸巾的形状，通过图形与产品的关联性间接地展现产品的特点，引发受众的好奇心，使受众印象深刻。

② 重褐色给人一种稳重、踏实的视觉感受。

③ 浅颜色的背景可以与重褐色产生强烈的对比，从而增强画面的立体效果。

3.3 黄

3.3.1 认识黄色

黄色：黄色与红色、橙色相同，同样是暖色系的颜色，象征着阳光与青春，通常会给人一种快乐和充满希望的视觉感受。黄色具有鲜艳、明亮的特征，在广告的配色中，黄色的应用会使画面在众多广告中脱颖而出。

色彩情感：轻快、兴奋、辉煌、高贵、危险、警告、吵闹、急促。

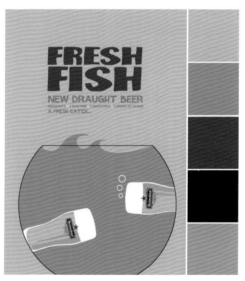

黄 RGB=255,255,0 CMYK=10,0,83,0	铬黄 RGB=253,208,0 CMYK=6,23,89,0	金 RGB=255,215,0 CMYK=5,19,88,0	香蕉黄 RGB=255,235,85 CMYK=6,8,72,0
鲜黄 RGB=255,234,0 CMYK=7,7,87,0	月光黄 RGB=155,244,99 CMYK=7,2,68,0	柠檬黄 RGB=240,255,0 CMYK=17,0,84,0	万寿菊黄 RGB=247,171,0 CMYK=5,42,92,0
香槟黄 RGB=255,248,177 CMYK=4,3,40,0	奶黄 RGB=255,234,180 CMYK=2,11,35,0	土著黄 RGB=186,168,52 CMYK=36,33,89,0	黄褐 RGB=196,143,0 CMYK=31,48,100,0
卡其黄 RGB=176,136,39 CMYK=40,50,96,0	含羞草黄 RGB=237,212,67 CMYK=14,18,79,0	芥末黄 RGB=214,197,96 CMYK=23,22,70,0	灰菊色 RGB=227,220,161 CMYK=16,12,44,0

3.3.2　黄 & 铬黄

① 该款广告创意主要是为了突出产品的储存量。运用夸张的表现手法，将长颈鹿与正方形组合在一起，以此来暗示受众该款产品的特点，与广告的主题相呼应。

② 黄色是一种明度和纯度都很高的颜色，会给人带来一种愉悦、刺激的视觉感受。在广告设计中，将黄色作为主体色可以使广告画面更加显眼。

③ 中心型的版式布局使广告创意更加突出。

① 该款广告的主题是"知道你的距离"。将尺子与警戒线结合在一起，矩形的元素使画面更具延展性，进一步增强了画面的视觉感染力。

② 铬黄色给人一种干净明快、活泼可爱的视觉感受。

③ 深色的背景使前景更加突出，让广告画面更加容易吸引受众的注意力。

3.3.3　金 & 香蕉黄

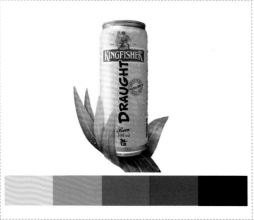

① 这是一款酒精性饮料的创意广告设计。广告将绿叶设计成手的样式，用以托住产品，通过图形的设计让受众产生联想和想象，引导受众的思维。

② 金色给人一种辉煌、高贵的视觉感受。

③ 将黄色和绿色搭配在一起，会使整个画面显得更加活泼生动，贴近自然。

① 这是一款便利贴的创意广告设计。广告将产品的样式进行创意性的变形，风趣幽默的设计打破了单调乏味的画面布局，以此来吸引受众的注意力。

② 香蕉黄色给人一种清新、干净的视觉感受。

③ 画面整体以黄色为主题色，使画面整体看上去和谐统一。

3.3.4 鲜黄 & 月光黄

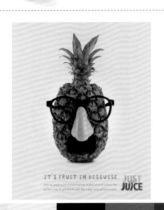

① 这是一款果汁饮料的创意广告设计。该设计将菠萝拟人化，可以在突出产品口味的同时让画面更具感染力。利用眼镜、鼻子、胡子等元素使画面看上去更加逼真、有趣。
② 鲜黄色给人一种明快、鲜亮的视觉感受。
③ 渐变的背景起到了突出主体物的作用。

① 这是一款糖果的创意广告设计。该设计将圆形的糖果与立体的字母相互结合，起到吸引受众注意力的作用，同时通过图形样式的呈现让受众联想到产品的样式，引起受众的共鸣。
② 月光黄给人一种清新、明快的视觉感受。

3.3.5 柠檬黄 & 万寿菊黄

① 这是一款家具生活用品的创意广告设计。该设计利用简单的图形间接地展示出产品的属性，同时能够引起受众强烈的探究心理，引发受众思考，使其对广告创意留下深刻的印象。
② 柠檬黄给人一种鲜艳、清新的视觉感受。
③ 将柠檬黄与蓝色搭配在一起，增强了画面整体的视觉冲击力。

① 这是一款画笔的创意广告设计。该设计通过图形与警戒线的结合增强了产品与画面的关联性。
② 万寿菊黄给人一种大气、热烈、兴奋的视觉感受。
③ 画面以城市和公路为背景，黑白灰的配色简单大气，也使黄色的画笔更加抢眼。

3.3.6 香槟黄 & 奶黄

① 这是一款饮料的创意广告设计。广告将水果的样式进行创意变形，塑造出杯子的形象，以此来突出产品的口味和产品取材。
② 香槟黄给人一种柔和、清爽的视觉感受。
③ 利用渐变的背景颜色与画面中间的分界线来增强画面整体的空间感和层次感。

① 这是一款巧克力的创意广告设计。广告将产品进行变形与组合，塑造出房间的形象，增强了画面的视觉感染力，可以加深受众对广告的印象。
② 奶黄色给人一种温馨、舒适、干净、简洁的视觉感受。
③ 采用相同色系的配色使画面整体看上去和谐统一。

3.3.7 土著黄 & 黄褐

① 这是一款洗衣液的创意广告设计。该款创意主要是为了展现产品超强的去污能力。将番茄酱进行创意性的加工与变形，塑造出街道的样式，使广告内容更加丰富且富有趣味性。
② 土著黄给人一种低调、稳重的视觉感受。
③ 黄色和红色的搭配对比较为强烈，增强了画面的视觉冲击力。

① 这是一款保鲜袋的创意广告设计。该设计通过展示食品的多面性来增强画面的层次感与空间感。
② 黄褐色给人一种可靠、踏实的视觉感受。
③ 作品以相同色系的渐变色作为背景，使画面整体和谐统一。

3.3.8 卡其黄 & 含羞草黄

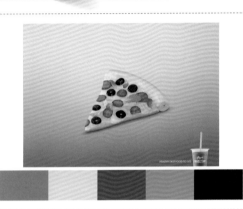

① 这是一款果汁饮料的广告，画面布局简单整洁，将水果与比萨的样式组合在一起，利用独特的造型来吸引受众的注意力。

② 卡其色会给人带来一种温暖的感觉，由于它和土的颜色类似，所以也会带有一种安静、踏实的特性。

③ 中心型的设计容易产生视觉焦点，画面背景是由浅到深的同色系的渐变色，使整个画面简单而又不死板。

① 这是一款办公用品的创意广告设计。该设计利用产品形状的展示直接点明广告的主题，同时圆形与方形的搭配摆脱了死板单一的视觉感受。

② 含羞草黄给人一种欢乐、低调的视觉感受。

③ 在配色方面，采用对比强烈的黄色和红色相互搭配，增强了画面的视觉冲击力。

3.3.9 芥末黄 & 灰菊色

① 这是一款啤酒的创意广告设计。广告通过与产品样式相似的图形向受众展示产品的属性，使受众产生共鸣。

② 芥末黄给人一种淡雅、细腻的视觉感受。

③ 画面整体采用芥末黄作为背景颜色，更加有效地突出了前景的展示。

① 这是一款零食的平面广告设计。广告将产品的外形进行转换，引起受众的好奇心。

② 灰菊色给人一种稳重、优雅的视觉感受。

③ 广告通过大胆的创意将产品间接地展示在受众的眼前，引起了受众对产品的好奇心，并且通过立体图形加强了画面的空间感。

3.4 绿

3.4.1 认识绿色

绿色：绿色是自然界中常见的颜色，与大自然和植物紧密相关，它既不是冷色也不是暖色，属于居中的颜色，可以向受众传达一种积极乐观的视觉感受，使画面整体风格清新时尚。

色彩情感：生机、通行、愉悦、健康、环保、新鲜、自然。

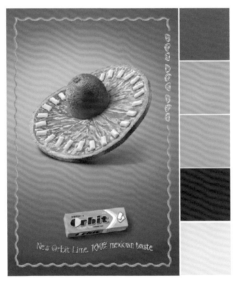

黄绿 RGB=216,230,0 CMYK=25,0,90,0	苹果绿 RGB=158,189,25 CMYK=47,14,98,0	墨绿 RGB=0,64,0 CMYK=90,61,100,44	叶绿 RGB=135,162,86 CMYK=55,28,78,0
草绿 RGB=170,196,104 CMYK=42,13,70,0	苔藓绿 RGB=136,134,55 CMYK=46,45,93,1	芥末绿 RGB=183,186,107 CMYK=36,22,66,0	橄榄绿 RGB=98,90,5 CMYK=66,60,100,22
枯叶绿 RGB=174,186,127 CMYK=39,21,57,0	碧绿 RGB=21,174,105 CMYK=75,8,75,0	绿松石绿 RGB=66,171,145 CMYK=71,15,52,0	青瓷绿 RGB=123,185,155 CMYK=56,13,47,0
孔雀石绿 RGB=0,142,87 CMYK=82,29,82,0	铬绿 RGB=0,101,80 CMYK=89,51,77,13	孔雀绿 RGB=0,128,119 CMYK=85,40,58,1	钴绿 RGB=106,189,120 CMYK=62,6,66,0

① 这是一款果汁的创意广告设计。该设计利用大小不一、若隐若现的圆形来展现产品中含有真正的水果以及取材纯天然的特点。通过图形的展示进行信息的传播，更能引起受众的注意。

② 黄绿色给人一种清新且富有活力的视觉感受。

③ 立体的圆形波纹能赋予画面较强的层次感和空间感。

① 这是一款保鲜膜的创意广告设计。该设计通过图形元素以及文字的结合来展现产品的特点，引发受众思考，从而给受众留下深刻的印象。

② 苹果绿给人一种青春、富有生机的视觉感受。

③ 画面在整体布局上，上下、左右相互对称，使画面整体看上去既和谐又统一。

3.4.3　墨绿 & 叶绿

① 这是一款啤酒的创意广告设计。该设计将圆形的碟片和上面的图形元素堆积成啤酒瓶的样式，让受众对广告的宣传主题一目了然。

② 墨绿色给人一种稳重、高贵、成熟的视觉印象。

③ 渐变的背景颜色增强了画面的空间感与层次感。

① 这是一款果汁饮料的创意广告设计。该设计通过圆形与五边形的结合呈现出足球的样式，以此来点明"运动饮料"宣传的主题。

② 叶绿色给人一种清新、自然、时尚、富有生命力的视觉感受。

③ 利用图形的搭配展示出产品的特点，能够准确、直观地向受众传递信息。

3.4.4 草绿 & 苔藓绿

❶ 这是一款果汁饮料的创意广告设计。该设计将水果的样式呈现在画面中，让受众自然而然地联想到产品的口味。

❷ 草绿色给人一种富有生机、健康的视觉感受。

❸ 通过果皮和倒影的设计使画面整体看上去更加立体逼真。

❶ 这是一款棒棒糖的广告。广告通过图形元素的搭配将产品拟人化，增强了画面的趣味性，这种表现形式更能吸引人的眼球。

❷ 苔藓绿给人一种沉稳、安静、踏实的感觉。

❸ 使用相同色系的渐变颜色作背景，使画面不会给人一种单调的感觉。

3.4.5 芥末绿 & 橄榄绿

❶ 这是一款家具产品的创意广告设计。该设计将单一的物品组合在一起，塑造出夸张的形态并展现在画面的中心位置，以此来引发受众的探究心理。

❷ 芥末绿是色调偏暗的颜色，给人一种安静、低沉的视觉感受。

❸ 将产品真正的样式展现在画面的右下角，点明广告的创作主题。

❶ 这是一款锦湖轮胎的创意广告设计。广告将产品与道路、海水结合在一起，以此来突出产品的特点，增强画面的表达效果。

❷ 橄榄绿给人一种踏实、可靠的视觉感受。

❸ 拱形海水的设计增强了画面的趣味性，同时通过这一创意增强了画面整体的动感。

3.4.6 枯叶绿 & 碧绿

① 这是一款洗衣液的创意广告设计。广告通过服装和墨水元素的展示使受众对产品的特点与属性一目了然，直接感受到产品的魅力所在，以此增强受众的购买欲望。

② 枯叶绿给人一种自然、质朴、淡雅的视觉感受。

③ 渐变的背景和向下流淌的污渍增强了画面的空间感与层次感。

① 这是一款耳机的创意广告设计。广告通过耳机与地面面积大小的夸张对比使其成为画面中的重点。圆形与曲线的应用打破了单调的格局。

② 碧绿色给人以一种健康、明亮的视觉感受。

③ 将产品直接展示在画面中，加深了受众对产品的印象。

3.4.7 绿松石绿 & 青瓷绿

① 这是一款纸尿裤的创意广告设计。该设计将立体的图形和英文字母的元素相互结合，使画面充满了童趣，间接地引起受众的好奇心，可加深受众对广告的印象。

② 绿松石绿会向受众传递一种轻松、舒适、简单的视觉感受。

③ 通过图形的展示给受众留下丰富的想象空间，间接含蓄地展现出了品牌的风格。

① 这是一款蘑菇奶油汤的创意广告设计，该设计利用蘑菇元素的展示来点明产品的特点所在。圆形与方形的结合避免了画面单一乏味的气氛，增强了整体的趣味性。

② 青瓷绿给人一种清新、自然的视觉感受。

③ 通过颜色的设置将画面整体一分为二，并将蘑菇元素设计成不同的形状，让画面产生远近的对比效果，增强了画面的层次感和空间感。

3.4.8　孔雀石绿 & 铬绿

❶ 这是一款啤酒的创意广告设计。该广告利用文字与图形的相互结合展现出产品的样式，从而引发受众的探究心理，使受众对产品广告产生深刻的印象。

❷ 孔雀石绿给人一种高贵、明亮、欢快的视觉感受。

❸ 广告通过图形的展示向受众传递信息，同时也增强了画面的视觉感染力。

❶ 这是一款餐饮业的广告设计。画面中圆形的应用使受众不由自主地将视线集中在画面的正中间。通过盘子和叉子的展示间接地引导受众联想到广告的主题与用意。

❷ 铬绿给人一种稳重、沉着的视觉感受。

❸ 广告创意以图形的展示进行信息的传播，增强了画面的视觉效果。

3.4.9　孔雀绿 & 钴绿

❶ 这是一款英文图板游戏的创意广告设计。该设计通过直观的图形将产品展示在画面中，可加深受众对产品的印象。立体的产品展示使画面更具有空间感，同时也向受众展示出了产品的细节。

❷ 孔雀绿给人一种华贵、神秘、时尚的视觉感受。

❸ 红色的标识与画面的主体色形成了鲜明的对比，容易引起受众的注意。

❶ 这是一款安全摄像机的创意广告设计。画面整体视感简单、清新，利用立体的图形展示使画面摆脱了单一乏味的布局方式。

❷ 钴绿色色调鲜明，给人一种安静、清新的视觉感受。

❸ 中心型的版式设计可以起着引导受众视线的作用，能将受众的目光集中在画面的中心位置。

3.5 青

3.5.1 认识青色

青色：青色是中国特有的一种颜色，介于绿色和蓝色之间，象征着坚强、希望、古朴和庄重，传统的器物或者服装常常使用青色。

色彩情感：清脆、干净、清爽、欢快、淡雅、伶俐、压抑、生疏。

青 RGB=0,255,255
CMYK=55,0,18,0

铁青 RGB=82,64,105
CMYK=89,83,44,8

深青 RGB=0,78,120
CMYK=96,74,40,3

天青色 RGB=135,196,237
CMYK=50,13,3,0

群青 RGB=0,61,153
CMYK=99,84,10,0

石青色 RGB=0,121,186
CMYK=84,48,11,0

青绿色 RGB=0,255,192
CMYK=58,0,44,0

青蓝色 RGB=40,131,176
CMYK=80,42,22,0

瓷青 RGB=175,224,224
CMYK=37,1,17,0

淡青色 RGB=225,255,255
CMYK=14,0,5,0

白青色 RGB=228,244,245
CMYK=14,1,6,0

青灰色 RGB=116,149,166
CMYK=61,36,30,0

水青色 RGB=88,195,224
CMYK=62,7,15,0

藏青 RGB=0,25,84
CMYK=100,100,59,22

清漾青 RGB=55,105,86
CMYK=81,52,72,10

浅葱色 RGB=210,239,232
CMYK=22,0,13,0

3.5.2 青 & 铁青

① 这是一款糖果的广告。该款广告用糖果组成水果的形状，增强了产品与水果的关联性，便于受众发现和理解广告的创作核心。
② 青色给人一种清脆的视觉感受，由于颜色十分显眼，可以增强画面的视觉冲击力。
③ 将产品标识展示在水果的后侧，通过彩虹色彩和单一色彩的对比，可引起受众强烈的探究心理。

① 这是一款粘毛滚筒的创意广告设计。该款广告将产品的样式与兔子结合在一起，再搭配上干净的衣服，以此来突出产品的功效。
② 铁青色能给人一种舒适、安稳的视觉感受。
③ 曲面的设计使画面看起来更加逼真立体，将标识设置成红色，可使画面更加显眼。

3.5.3 深青 & 天青色

① 这是一款奶酪的包装设计，广告语是"冰冷的蓝色和白色的海洋，一个激动人心的美食机会"，一句话概括了产品包装上的两大用色及搭配的目的。
② 深青色给人一种神秘、高端、安稳的感觉。
③ 画面中红色的矩形使其中间的食物更加显眼，同时，红色的应用与蓝色形成了鲜明的对比，增强了画面整体的视觉冲击力。

① 这是一款佳洁士牙膏的创意广告设计。画面将巧克力和引火线的元素结合在一起，让受众产生联想和想象，通过图形的展现向受众传播广告的中心思想。
② 天青色给人一种干净、纯洁、童真的视觉感受。
③ 渐变的背景颜色可将受众的视线集中在画面的中心位置。

43

3.5.4　群青 & 石青色

❶ 这是一款清洁产品的创意广告设计。将棍子拼成裙子的形状，可以最大限度地吸引受众的注意力，这种通过图形展示的间接表达方式可以加深受众对产品的印象。
❷ 群青色给人一种平稳、纯净的视觉感受。
❸ 广告创意虽然将标识放置在画面的右下角，但其颜色与群青色形成了鲜明的对比，增强了画面的视觉冲击力。

❶ 这是一款视听与电子产品类的创意广告设计。该款广告通过图形的展示使画面整体动感十足，增强了画面的视觉感染力。
❷ 石青色给人一种华丽、冷静的视觉感受。
❸ 在配色方面，将蓝色、红色和黄色搭配在一起，对比强烈，能使广告在众多画面中脱颖而出。

3.5.5　青绿色 & 青蓝色

❶ 这是一款影业类的创意广告设计。广告以"无论你在哪里，请关注荒岛余生"为主题，通过展现与广告内容有关的元素来使受众产生共鸣。
❷ 青绿色是一种十分醒目的颜色，能给人一种鲜亮、欢快的视觉感受。
❸ 在配色方面，青绿色与红色搭配在一起，视觉冲击力强，容易吸引受众的注意力。

❶ 这是一款保鲜膜的创意广告设计。利用四边形引导受众将目光集中在画面的中心位置，通过保鲜膜内外的对比来展现产品的作用与效果。
❷ 青蓝色是一种低明度、高纯度的颜色，可给人一种纯粹、高贵的视觉感受。
❸ 利用鱼左右两侧的对比向受众展示产品的作用与效果，让受众一目了然。

3.5.6　瓷青 & 淡青色

① 这是一款宠物食品的创意广告设计。该设计利用简单的图形展现出产品的属性以及味道，增添了画面整体的趣味性，可以成功地引起受众的共鸣。

② 瓷青色给人一种舒适、轻松、纯净的视觉感受。

③ 广告创意清新有趣，通俗易懂，让人回味无穷。

① 这是一款糖果的创意广告。该款广告打破了糖果广告的常规设计模式，利用新颖独特的气球样式吸引受众的目光，能够引起受众强烈的好奇心。

② 淡青色可以给人一种清新、秀丽的视觉感受。

③ 画面主要采用相同色系的配色方案，使整个画面看上去主次分明、和谐统一。

3.5.7　白青色 & 青灰色

① 这是一款食品类的创意广告设计。该设计将食品组合成船的样式，复杂的形状设计使画面的整体更加丰富、立体。

② 白青色给人一种淡雅、清新的视觉感受。

③ 广告背景应用渐变的颜色，增强了画面整体的空间感。

① 这是一款以"真正的阅读者"为主题的创意广告设计。该设计通过左右两侧的对比来突出主题，使受众产生共鸣，引人深思。

② 青灰色给人一种时尚、稳重的视觉感受。

③ 相同色系的渐变背景增强了画面整体的空间感，同时也使画面整体看起来和谐统一。

3.5.8 水青色 & 藏青

① 这是一款耳机的广告设计。该设计将产品直接展示在画面中，让受众对产品的细节和样式一目了然，直接感受到产品的魅力所在。

② 水青色给人一种清澈、宽阔的视觉感受。

③ 在广告设计中，干净利落、直观简洁的图形应用可以加深受众对产品的印象。

① 这是一款泡泡糖的广告设计。画面中的圆形既可以代表产品，也可以代表月亮，利用二者之间形状的共同之处来吸引受众的眼光，使广告更有创意性。

② 藏青色给人一种稳重、严谨的视觉印象。

③ 天空与泡泡糖的颜色形成了鲜明的对比，相同色系、不同明度的背景增强了画面的空间感。

3.5.9 清漾青 & 浅葱色

① 这是一款媒体与出版类的广告设计。该设计通过各种图形的结合塑造出了立体、逼真的画面，并利用图形将画面划分成不同的板块。

② 清漾青给人一种高贵、前卫的视觉感受。

③ 阴影部分的设计和图形的多面性使画面整体的空间感和层次感更加强烈。

① 这是一款热狗面包的创意广告。该款广告将各种样式的图形的产品灵活地摆放在画面中，使画面整体看起来生动活泼。

② 浅葱色给人一种秀美、富有灵气的视觉感受。

③ 在配色方面，黄色与红色的应用增强了画面整体的视觉冲击力。

3.6 蓝

3.6.1 认识蓝色

蓝色：提到蓝色，大家首先想到的就是天空、海洋等元素。蓝色与绿色一样，是大自然的颜色，极具自然生态属性。蓝色是一种较为理智、沉稳的色调，多用于强调科技、效率等广告的商业设计中。

色彩情感：深远、广阔、纯净、永恒、冷静、理智、诚实、商务、无情、刻板、沉重、阴森。

蓝色 RGB=0,0,255 CMYK=92,75,0,0	天蓝色 RGB=0,127,255 CMYK=80,50,0,0	蔚蓝色 RGB=4,70,166 CMYK=96,78,1,0	普鲁士蓝 RGB=0,49,83 CMYK=100,88,54,23
矢车菊蓝 RGB=100,149,237 CMYK=64,38,0,0	深蓝 RGB=1,1,114 CMYK=100,100,54,6	道奇蓝 RGB=30,144,255 CMYK=75,40,0,0	宝石蓝 RGB=31,57,153 CMYK=96,87,6,0
午夜蓝 RGB=0,51,102 CMYK=100,91,47,9	皇室蓝 RGB=65,105,225 CMYK=79,60,0,0	浓蓝色 RGB=0,90,120 CMYK=92,65,44,4	蓝黑色 RGB=0,14,42 CMYK=100,99,66,57
爱丽丝蓝 RGB=240,248,255 CMYK=8,2,0,0	水晶蓝 RGB=185,220,237 CMYK=32,6,7,0	孔雀蓝 RGB=0,123,167 CMYK=84,46,25,0	水墨蓝 RGB=73,90,128 CMYK=80,68,37,1

3.6.2　蓝色 & 天蓝色

① 这是一款薯片的创意广告设计。该设计用拱形的图形为产品的标识作衬托，起着引导受众视线，使其更加突出显眼的作用。

② 蓝色给人一种时尚、永恒的视觉感受，十分醒目。

③ 蓝色的背景，搭配上红色和黄色的辅助色，增强了画面整体的视觉冲击力，能有效地吸引消费者的眼球。

① 这是一款汉堡的创意广告设计。整个画面通过筷子的元素和汉堡的形状点明广告的主题，容易引起人们的注意。

② 天蓝色给人一种清凉、爽朗的视觉感受。

③ 渐变的背景颜色增强了画面的空间感和层次感，红色的添加使画面的视觉冲击力更强。

3.6.3　蔚蓝色 & 普鲁士蓝

① 这是一款糖果的创意广告设计。该设计利用黄色的糖果拼出一个皇冠的样式，形成了画面的视觉焦点。

② 蔚蓝色给人一种清新、宁静、沉稳的视觉感受。

③ 广告创意通过具有趣味性的产品展示来吸引受众的眼球，以此来加深产品以及品牌形象在受众心中的印象。

① 这是一款领带的创意广告设计。该设计通过与产品相似的图形展现产品的样式，四边形与尖角的设计彰显出男性的特征，直观、具体地凸显了产品的魅力所在。

② 普鲁士蓝给人一种神秘、高贵、绅士的视觉感受。

③ 通过颜色的搭配来展现产品的风格，引起受众的感情共鸣。

3.6.4　矢车菊蓝 & 深蓝

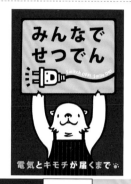

❶ 这是一款食品类的创意广告设计。该设计通过图形的结合展现出卡通风格的画面，使画面更具趣味性。

❷ 矢车菊蓝给人一种干净、时尚的视觉感受。

❸ 幽默而新奇的创意能使广告整体给受众留下深刻的印象，从而达到宣传产品的目的。

❶ 这是一款以节约电能为主题的宣传海报。整幅海报用黄色的矩形框来衬托文字，使其在整个画面中最为显眼，能极大地吸引受众的注意力。

❷ 深蓝色给人一种理智、深邃的视觉感受。

❸ 利用简单的图形深刻地表达了海报的中心思想，让人回味无穷。

3.6.5　道奇蓝 & 宝石蓝

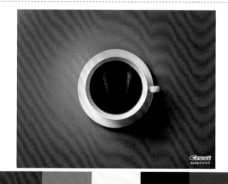

❶ 这是一款酸奶的创意广告设计。该设计通过产品与水果的展示突出酸奶中含有真正的水果，画面正中间的圆形最大限度地吸引了受众的眼光，可激发人的购买欲望。

❷ 道奇蓝给人一种时尚、新潮的视觉感受。

❸ 以道奇蓝作为背景可以使广告画面与广告内容的关联性更强。

❶ 这是一款牙膏的创意广告设计。画面将咖啡与牙齿的元素结合在一起，以寓示咖啡对牙齿的危害，从而达到宣传产品的目的。

❷ 宝石蓝给人一种沉着、冷静、可靠的视觉感受。

❸ 将产品的标识摆放在画面的右下角，红色和蓝色的搭配增强了画面的视觉冲击力，使其在整个画面中更加显眼。

3.6.6 午夜蓝 & 皇室蓝

① 这是一款酒精性饮料的创意广告设计。该设计利用简单的图形塑造出房间和灯光的样式，透过图形的展示让受众产生联想，以此向受众传递广告的用意。

② 午夜蓝给人一种沉稳、神秘的视觉感受。

③ 新奇的构思加上图形的展现对人产生强烈的吸引力，并留下难忘且深刻的印象。

① 这是一款服装品牌的创意广告设计。该款广告利用图形的集合与展示将动物的形状进行创意性的变形，增强了广告的趣味性。

② 皇室蓝给人一种高贵、时尚的视觉感受。

③ 整个版面没有过多的修饰，而是直接将产品的标识放置在画面中，从而达到引导受众视线的效果。

3.6.7 浓蓝色 & 蓝黑色

① 这是一款宜家家居的创意广告设计。该设计通过矩形的搭建来展现产品的样式，简洁明了的产品样式可以准确有效地向受众传递信息。

② 浓蓝色给人一种稳重、踏实的视觉感受。

③ 将产品的标识放置在画面的右下角，虽然所占比例相对较小，但是通过颜色的对比可以增强画面整体的视觉冲击力，并使标识在画面中更加显眼。

① 这是一款飞机场的创意广告设计。该设计通过与飞机形状相似的元素向受众传递信息，增强了画面与广告创意的关联性。

② 蓝黑色给人一种深邃、神秘的视觉感受。

③ 动物的元素给人一种由下向上飞翔的动势，使画面生动形象、极富动感。

3.6.8 爱丽丝蓝 & 水晶蓝

① 这是一款有机慢食运动的创意广告设计。在画面中鱼儿的样式生动可爱，通过图形的概念向受众传递创意的中心思想，加深了受众对广告的印象。

② 爱丽丝蓝给人一种纯净、高贵的视觉感受。

③ 通过深浅颜色的对比增强整体的空间感，同时，相同色系的搭配使广告看上去更加和谐统一。

① 这是一款糖果的创意广告设计。广告利用圆形的搭配塑造出雪人的形象，图形的应用更加直观地展现出产品的特点。

② 水晶蓝给人一种清凉、淡雅、纯净的视觉感受。

③ 以清凉的水晶蓝作为背景颜色，与雪人的形象相互衬托，使画面整体构图和谐统一。

3.6.9 孔雀蓝 & 水墨蓝

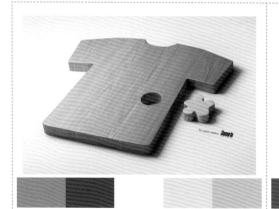

① 这是一款清洁剂的创意广告设计。该设计通过联想与替代的方式将图形与服装的元素结合在一起，对不同颜色进行分类，巧妙地表达了产品的特性。

② 孔雀蓝给人一种神秘、稳重的视觉感受。

③ 深浅颜色的搭配使画面更具有空间感和层次感。

① 这是一款汽车保险协会的创意广告设计。该设计通过矩形与其摆放的位置使受众联想到安全带的元素，增强了画面与主题的关联性，使受众产生共鸣。

② 水墨蓝给人一种安稳、简约的视觉感受。

③ 画面中的数字代表年份，用安全带将后面的年份遮盖住，引人深思。

3.7 紫

3.7.1 认识紫色

紫色：紫色是一种醒目且时尚的颜色，由红、蓝两种颜色混合而成，象征着神秘、尊贵。在平面设计中，紫色的应用一般会彰显女性的特征：温柔、华丽、浪漫、迷人。

色彩情感：梦幻、优雅、尊贵、神秘、优美、动人、高冷、爱情、距离。

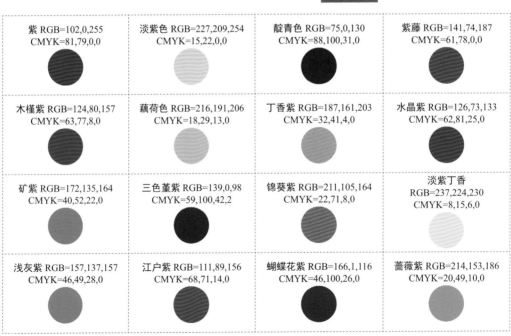

紫 RGB=102,0,255 CMYK=81,79,0,0	淡紫色 RGB=227,209,254 CMYK=15,22,0,0	靛青色 RGB=75,0,130 CMYK=88,100,31,0	紫藤 RGB=141,74,187 CMYK=61,78,0,0
木槿紫 RGB=124,80,157 CMYK=63,77,8,0	藕荷色 RGB=216,191,206 CMYK=18,29,13,0	丁香紫 RGB=187,161,203 CMYK=32,41,4,0	水晶紫 RGB=126,73,133 CMYK=62,81,25,0
矿紫 RGB=172,135,164 CMYK=40,52,22,0	三色堇紫 RGB=139,0,98 CMYK=59,100,42,2	锦葵紫 RGB=211,105,164 CMYK=22,71,8,0	淡紫丁香 RGB=237,224,230 CMYK=8,15,6,0
浅灰紫 RGB=157,137,157 CMYK=46,49,28,0	江户紫 RGB=111,89,156 CMYK=68,71,14,0	蝴蝶花紫 RGB=166,1,116 CMYK=46,100,26,0	蔷薇紫 RGB=214,153,186 CMYK=20,49,10,0

3.7.2 紫&淡紫色

① 这是一款麦当劳的创意广告设计。该设计通过产品包装袋与右下角的标识设计向受众传递产品的品牌信息。

② 紫色给人一种梦幻、尊贵、华丽的视觉感受。

③ 背景颜色由外向内逐渐减淡，可以使中间的元素在整个画面中更加突出，起着引导受众视线的作用。

① 这是一款搬家公司的创意广告设计。该设计通过图形的组合塑造出公路、汽车、家具等元素的样式，通过图形的展现增强了画面整体与广告的关联性，从而引起受众的共鸣。

② 淡紫色给人一种舒适、清新、梦幻的视觉感受。

3.7.3 靛青色&紫藤

① 这是一款面包店的创意广告设计。广告以"让你尖叫"为主题，通过圆形的叠加与摆放的位置，与主题相呼应，从而引起受众的共鸣，促进消费者消费。

② 靛青色是一种明度较低的颜色，给人一种独特、神秘的视觉感受。

③ 圆形的设计增强了画面的层次感与空间感，使画面整体看上去更富立体感。

① 这是一款电子产品类的创意广告设计。广告将产品的样式直接展示在画面中，将矩形的元素与产品进行叠加设计，避免了画面单一乏味的视感，同时使画面整体看上去更具有科技感。

② 紫藤色给人一种高端、大气、奢华的视觉感受。

③ 渐变的背景使画面看上去更富立体感。

3.7.4　木槿紫 & 藕荷色

❶ 这是一款酒类创意广告设计。该设计将矩形图形的元素进行排列组合，塑造出房子的形象。通过崛地而起的房子和灯光的元素巧妙地引导受众将眼光转移到产品本身。新奇的创意可使受众印象深刻。

❷ 木槿紫给人一种优雅、柔美的视觉感受。

❸ 线条的应用与深浅不一的颜色使画面的空间感与层次感更加强烈。

❶ 这是一款泡泡糖的创意广告设计。该设计将插画与圆形的元素结合在一起，通过立体的圆形泡泡与插画在视觉上的对比来增强画面的表达效果。

❷ 藕荷色给人一种淡雅、温和的视觉感受。

❸ 立体的图形与产品的样式相互呼应，成为画面的视觉中心。

3.7.5　丁香紫 & 水晶紫

❶ 这是一款果汁饮料的创意广告设计。广告以"只有好的进去"为创作主题，利用图形元素将水果拟人化，并通过矩形塑造出斑马线的样式。通过画面元素的相互搭配与广告的主题相呼应。

❷ 丁香紫给人一种温柔、优雅的视觉感受。

❸ 黄色与蓝色的应用对比强烈，增强了画面整体的视觉冲击力。

❶ 这是一款音乐节的平面广告设计。该设计将 CD 碟片与动物的形状结合在一起，通过互不相关的元素相互组合来引发受众的好奇心，为广告增添了无穷的乐趣。

❷ 水晶紫给人一种神秘、高雅的视觉感受。

❸ 曲线与高光的设计为画面增添了层次感，使整体看上去更富立体感。

3.7.6　矿紫 & 三色堇紫

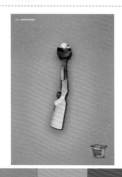

1. 这是一款食品类的创意广告设计。该设计将勺子与枪支的元素结合在一起，与主题"终结你的饥饿"相呼应，幽默夸张的表现手法给人以强烈的视觉冲击力，从而达到加深印象的目的。
2. 矿紫色给人一种安静、儒雅的视觉感受。
3. 轻微渐变的背景颜色可以引导受众将视线集中在画面的中心位置。

1. 这是一款麦当劳食品的创意广告设计。该设计将汉堡的包装设置成糖果的包装样式，利用两种元素的相似性增强了画面的趣味性，引发受众的好奇心。
2. 三色堇紫给人一种高贵、神秘、华丽的视觉感受。
3. 背景颜色由浅到深，突出了产品所在的位置，同时使画面更富立体感。

3.7.7　锦葵紫 & 淡紫丁香

1. 这是一款婚礼的创意广告设计。该设计将背景虚化，与清晰的前景作对比，点明了"明亮的婚礼在另一个地址"的中心思想，方形的织物起着引导受众视线的作用，在画面的左上角，用多边形使受众注意到文字的内容，从而达到宣传的目的。
2. 锦葵紫给人一种甜美、灵巧的视觉感受。

1. 这是一款食品类的广告设计。该款广告以"一个就够了"为主题，将水果与食品元素都放置在一个叉子上，以此与广告主题相呼应。条纹和方块的设计增强了整体的层次感。
2. 淡紫丁香给人一种低调、纯净、优雅的视觉感受。

3.7.8 浅灰紫 & 江户紫

❶ 这是一款移植中心的创意广告设计。该设计通过图形的引导将人物的五官进行移植，以此来点明广告的创作主题。

❷ 浅灰紫给人一种含蓄、守旧的视觉感受。

❸ 广告设计具有十足的创意性，突破常规的设计方式能使受众眼前一亮。

❶ 这是一款糖果的宣传广告。该设计将产品的样式与款式直接展示在画面中，让受众一目了然。

❷ 江户紫给人一种低调、稳重的视觉感受。

❸ 广告在配色方面通过强烈的色彩对比，使画面整体的视觉冲击力更强。

3.7.9 蝴蝶花紫 & 蔷薇紫

❶ 这是一款玩具的创意广告设计。人物样式的展示使画面整体趣味性十足，以此来增强受众的好奇心，从而达到吸引受众注意力的效果。

❷ 蝴蝶花紫给人一种明艳、时尚的视觉感受。

❸ 紫色与绿色搭配在一起，增强了视觉冲击力，使画面整体更具感染力。

❶ 该款广告设计通过简单的图形来塑造电视的样式，方形的图案在广告设计中使画面整体效果更加稳定。

❷ 蔷薇紫给人一种淡雅、低调的视觉感受。

❸ 广告通过图形更加直观具体地向受众展现创意的核心内容，使广告更具有感染力。

3.8 黑白灰

3.8.1 认识黑白灰

黑色：黑色是与白色极端对立的一种颜色，具有多种不同的文化意义，可以代表稳定、庄重，也可以向受众传递悲伤、忧愁的情感。在设计中，黑色可以作为一种调和色出现在画面中，使画面整体的色彩看上去更加和谐融洽。

色彩情感：稳重、神秘、时尚、黑暗、冷酷、隐蔽、恐怖。

白色：白色是一种包含光谱中所有颜色光的颜色。在所有的颜色中，白色的明度最高，它可以代表纯洁，也可以代表死亡，被设计师广泛应用。

色彩情感：圣洁、优雅、干净、公正、纯真、单一、简单、坦率。

灰色：灰色是介于黑色和白色之间的一种颜色，富有正面和负面两种含义，它比黑色内敛，比白色丰富，常常被用作背景颜色。

色彩情感：老实、顽固、执着、严谨、中庸、迷茫、压抑、灰心。

白 RGB=255,255,255 CMYK=0,0,0,0	月光白 RGB=253,253,239 CMYK=2,1,9,0	雪白 RGB=233,241,246 CMYK=11,4,3,0	象牙白 RGB=255,251,240 CMYK=1,3,8,0
10%亮灰 RGB=230,230,230 CMYK=12,9,9,0	50% 灰 RGB=102,102,102 CMYK=67,59,56,6	80% 炭灰 RGB=51,51,51 CMYK=79,74,71,45	黑 RGB=0,0,0 CMYK=93,88,89,88

3.8.2　白 & 月光白

❶ 这是一款奥利奥的创意广告设计。该设计将产品本身的形状进行拟人化的变形，增强了广告与产品的关联性以及画面整体的趣味性。

❷ 白色给人一种纯净、干净、纯洁、空白的视觉感受。

❸ 该广告以白色为背景颜色，与产品和标识的颜色产生了鲜明的对比效果。

❶ 这是一款游戏机的创意广告设计。该设计通过人物的形态与产品样式的共同点来点明广告的主题，引起受众的共鸣。

❷ 月光白给人一种时尚、素雅的视觉感受。

❸ 中心型的版式设计将受众的眼光集中在画面的正中心，并将产品展示在画面的右下角，让受众对产品的细节一目了然。

3.8.3　雪白 & 象牙白

❶ 这是一款蚊香的创意广告设计。该设计运用夸张的手法将创意与产品的形状联系到一起，引发受众产生联想与想象。

❷ 雪白色给人一种高贵、典雅的视觉感受。

❸ 螺旋的形状与渐变的背景颜色增强了画面的层次感与空间感。

❶ 这是一款保鲜膜的创意广告设计。该设计将产品与食品的元素结合在一起，通过图形与"停止"标志的相似之处从侧面展示产品保鲜的功效。

❷ 象牙白给人一种整洁、干净的视觉感受。

❸ 通过食品实物的展现，增强了画面的真实性，同时使画面看上去更富立体感。

3.8.4　10% 亮灰 &50% 灰

① 这是一款厨房用品的创意广告设计。该设计通过餐具上圆形与曲线的结合让整个画面给人一种轻快、流畅的感受。利用元素呈现出面部的样式，使画面看上去趣味十足。

② 10% 亮灰色给人一种干净、时尚的视觉感受。

③ 将产品进行叠加式的摆放，使画面的效果立体逼真，层次感和空间感较为强烈。

① 这是一款音乐手机的创意广告设计。该设计在画面的中心位置摆放了音符的图形元素，以此来说明产品的属性，富有创意的个性图形给人以强烈的吸引力。

② 50% 灰给人一种沉稳、执着、顽固的视觉感受。

③ 广告创意没有直接将产品展示在画面最显眼的位置，而是通过新奇的创意来吸引受众的眼光，这样的设计可以给受众留下深刻的印象。

3.8.5　80% 炭灰 & 黑

① 这是一款奔驰汽车的创意广告设计。该设计通过箱子的叠加与布局，塑造出一个足球场的样式，以此来突出产品空间较大的特点。

② 80% 炭灰给人一种低调、沉稳、安静的视觉感受。

③ 通过图形的创意设计来向受众展现产品的特点，可使受众产生深刻印象。

① 这是一款手电筒的创意广告设计。该设计通过图形的展示引导受众的视线由近及远向外延伸，以此来展示产品的特点。

② 黑色给人一种安静、庄重、高雅、神秘的视觉感受。

③ 广告通过展示产品的功能以及效果吸引受众的眼球，从而达到宣传产品的目的。

第 **4** 章　图形创意设计的方式

形象联想 / 意向联想 / 连带联想 / 逆向联想 / 正负图形 / 双关图形 / 异影图形 / 减缺图形 / 混为图形 / 共生图形 / 悖论图形 / 聚集图形 / 同构图形 / 渐变图形 / 文字图形

图形是一种视觉性的语言，与人的生活密切相关，对人类具有深远的意义和独特的价值。

◆　生动形象，容易引发受众联想。

◆　寓意鲜明、准确，直观、易懂。

◆　引起受众的探究心理，引发受众思考。

◆　增强视觉的丰富性，加强受众的记忆。

4.1 图形创意联想

　　联想指的是由一件事物联想到另一件与之相关或是相似的事物。在图形创意设计中，图形的创意联想主要是通过图形自身带有的样式和蕴含的深远的寓意进行发散式的想象。

　　图形创意联想主要分为形象联想、意向联想、连带联想和逆向联想四大类。在设计的过程中，图形创意的想象空间是无限的，设计者可以根据自己的合理的想法和在生活中积累的经验来任意发挥自己的想象。

　　◆　形象联想：通过造型的设计让受众直接联想到与其在形态上具有相似性的事物。

　　◆　意向联想：通过展现表面互相没有关联却在本质上有着共同点的事物间接地引发受众思考。

　　◆　连带联想：通过展现与之具有相似性、相近性和相反性的事物来引导受众的思维，使受众产生连带性的想象。

　　◆　逆向联想是指根据元素的展现联想到与之具有相反特征的元素。

 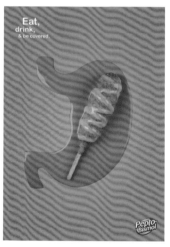

4.1.1　形象联想

设计理念：这是一款儿童饮料的创意广告设计。通过图形的展示让受众联想到小女孩的形象，将喝进去的饮料与小女孩体内跳舞的人物形状结合在一起，以此来增强画面的表达效果。

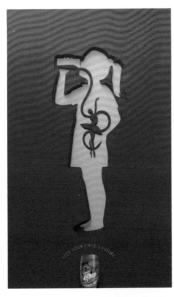

色彩点评：广告创意以红色为主体色，使整个画面十分鲜艳、显眼，给人一种热情、活泼的视觉感受。

🔴通过图形的展示增强了画面的表达效果，喝饮料的小女孩和跳舞的人使画面中的元素动静结合，富有感染力。

②将产品的样式摆放在画面的下方，增强了产品的曝光度，让受众对产品的细节更加了解。

③人物元素的展现增强了画面的层次感，使其表现得更加生动、逼真。

- RGB=249,68,49 CMYK=0,85,78,0
- RGB=224,173,116 CMYK=16,38,57,0
- RGB=255,255,45 CMYK=10,0,78,0

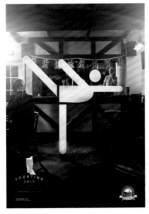

这是一款啤酒的创意广告设计。广告通过图形的展现让受众联想到人物的形象。利用图形的引导使受众将目光转移到产品上，从而达到宣传产品的目的。

这是一款洗涤液的创意广告设计。广告以"几滴就足够了"为主题，将洁白的盘子与水滴的元素展现在画面中，以此来与广告的主题相呼应。将画面中的元素拟人化，使画面整体看起来生动活泼，给人留下深刻的印象。

- RGB=242,242,242 CMYK=6,5,5,0
- RGB=198,81,86 CMYK=28,81,59,0
- RGB=44,77,152 CMYK=90,76,14,0
- RGB=252,180,64 CMYK=3,38,78,0

- RGB=0,0,0 CMYK=93,98,99,80
- RGB=251,250,255 CMYK=2,2,0,0
- RGB=240,143,40 CMYK=7,55,86,0
- RGB=5,43,144 CMYK=100,93,20,0

4.1.2　意向联想

设计理念：这是一所大学的创意招生平面广告设计。广告以"挑战你的思维方式"为主题，将望远镜的样式进行创意性的变形，引导受众将画面与广告的主题联系到一起。

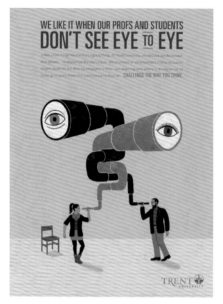

色彩点评：在配色方面，采用纯度较低的绿色和黄色相互搭配，给人一种低调、沉静的视觉感受。

（1）通过旋转交错的图形和眼睛元素的展现增强画面的趣味性，引发受众深思。

（2）通过元素的应用增强了画面的空间感和层次感，使画面整体效果看上去更加逼真立体。

- RGB=164,196,148　CMYK=43,13,50,0
- RGB=13,13,13,13　CMYK=88,84,84,74
- RGB=30,116,133　CMYK=84,49,45,0
- RGB=222,210,133　CMYK=19,17,55,0
- RGB=170,66,27　CMYK=40,86,100,5

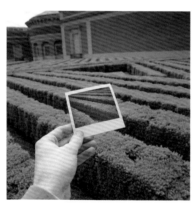

这是一款宝丽来相机的创意广告设计。广告通过展现与风景完全重合的四边形照片，引导受众联想到产品拍完即得的特点。

- RGB=126,134,23　CMYK=60,43,100,0
- RGB=117,85,90　CMYK=61,70,58,11
- RGB=124,126,147　CMYK=59,50,33,0
- RGB=201,208,227　CMYK=25,16,6,0

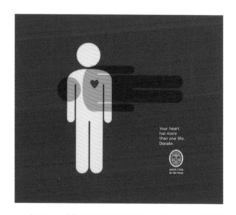

这是一款器官捐赠的创意广告设计。图形元素分别展现出站立和躺下的两个人物的形状，利用两个人心脏部分的重叠引导受众产生联想，从而达到突出广告主题的目的。

- RGB=206,23,25　CMYK=24,99,100,0
- RGB=253,238,0　CMYK=8,4,86,0
- RGB=143,20,12　CMYK=47,100,100,19
- RGB=255,255,255　CMYK=0,0,0,0

4.1.3 连带联想

设计理念：这是一款头痛药物的创意广告设计。广告利用方形的桌子进行引导，将不同阶层身份的人物按照不同的层次展现出来，通过桌子逐一压在头部和人物痛苦的表情来向受众展现头痛的感觉，从而引导受众产生共鸣。

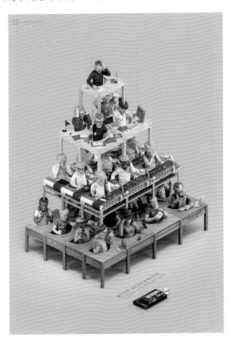

色彩点评：以蓝色为背景颜色，使画面整体给人一种理智、安详、洁净的视觉感受。

❶通过展现人物的服装和画面的层次生动形象地表明了人物的身份和阶层，使画面看上去更加丰富、真实。

❷将棱角分明的桌子整齐地排列，让画面具有丰富的层次感和强烈的空间感。

❸将产品展现在画面的底部，红色的包装使其在蓝色背景的衬托下视觉冲击力更强，格外显眼。

- RGB=179,210,213 CMYK=35,10,18,0
- RGB=221,184,149 CMYK=17,32,42,0
- RGB=156,54,64 CMYK=45,91,73,9
- RGB=23,140,96 CMYK=82,31,76,0

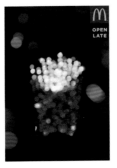

这是一款麦当劳的创意广告设计。通过圆形荧光斑点的结合和颜色的搭配引导受众联想到薯条的样式，从而达到宣传产品的目的。

- RGB=21,5,5 CMYK=84,88,86,75
- RGB=228,52,58 CMYK=12,91,74,0
- RGB=255,226,134 CMYK=4,15,55,0
- RGB=37,53,115 CMYK=97,92,35,2

这是一款饮料的创意广告设计。广告以"打掉你的工作面"为主题，通过圆形的瓶盖和有所指向的箭头相互结合与人物的表情搭配在一起，起到了与主题相呼应的作用，同时趣味性十足的画面可使受众产生深刻印象。

- RGB=234,234,234 CMYK=10,7,7,0
- RGB=222,180,155 CMYK=16,35,38,0
- RGB=168,9,6 CMYK=41,100,100,7
- RGB=239,237,154 CMYK=12,5,49,0

4.1.4 逆向联想

设计理念：这是一款眼药水的创意广告设计。广告将战火连天的画面与圆形的元素结合在一起，呈现出眼睛的样式，污浊的眼睛可以让受众逆向联想到人的健康的眼睛，从而达到宣传产品的目的。

色彩点评：画面以灰色为背景颜色，起到了突出前景，与污浊的效果作对比的作用。

❶将元素呈现出圆形的样式，使其成为画面的视觉中心，起到引导受众视线的作用。

❷将产品的样式放置在画面的下方，采用蓝色包装使其在暗淡的画面中更加显眼。

❸中心型的版式设计增强了画面的传播效果。

RGB=244,244,244 CMYK=5,4,4,0
RGB=165,146,132 CMYK=42,44,46,0
RGB=0,0,0,0 CMYK=93,88,89,80

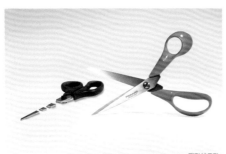

这是一款剪刀的创意平面广告设计。广告将剪刀分解成多个单独的图形，向受众传递黑色剪刀被间断的信息，突出了产品的质量和特点，以此来吸引受众的注意力，增强受众购买产品的欲望。

RGB=242,242,242 CMYK=6,5,5,0
RGB=198,81,86 CMYK=28,81,59,0
RGB=44,77,152 CMYK=90,76,14,0
RGB=252,180,64 CMYK=3,38,78,0

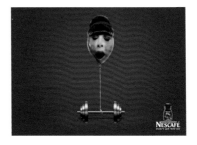

这是一款雀巢咖啡的创意广告。画面利用图形的结合展现出举重器材的样式，将困倦的人物形象与运动器材的元素集合在一起，加之右下角咖啡元素的提示，让受众联想到咖啡是摆脱困倦的好办法，从而达到宣传产品的目的。

RGB=131,34,79 CMYK=56,98,56,12
RGB=228,197,213 CMYK=13,28,8,0
RGB=29,14,11 CMYK=80,85,87,72
RGB=107,12,116 CMYK=75,100,32,0
RGB=220,65,61 CMYK=16,87,74,0

4.1.5 图形创意联想的构图技巧——黄金分割构图

黄金分割的比例是被公认的最能引起美感的一种比例。画面的大小比值约为0.618。黄金比例的创意设计具有和谐性和艺术性，蕴藏着丰富的美学价值。

左上图是一款地板的平面广告设计。广告以"纹理比你想象的更深"为主题，通过圆形的杯口引导受众的视线，利用流动的咖啡与广告主题相呼应。矩形的地板由远及近，增强了画面整体的空间感。

右上图是一款手表的平面广告设计。广告利用黄金分割比例，将产品展示图放置在画面的左侧，使整个画面在视觉上产生美感。同时，通过三角形的反复应用与阴影部分的设计增强了画面的层次感和空间感，让画面看上去更加立体。

4.1.6 配色方案

双色配色　　　　　三色配色　　　　　四色配色

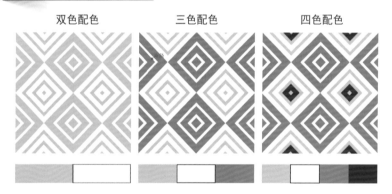

4.1.7 图形创意联想的设计赏析

4.2 图形构成方式

　　单一的图形创意设计很难引起人们的注意，司空见惯的视觉形象也不足以引发受众的思考，因此在图形的创意设计中，运用一些独特的构成方式能够创造出更加新奇、有趣的画面，打破事物固有的造型设计，创造出更加新颖的视觉效果，能让画面更具吸引力。

　　常见的图形构图方式有：正负图形、双关图形、异影图形、减缺图形、混维图形、共生图形、无理图形、聚集图形、同构图形、文字图形等。运用这些构图方式可以增强画面的视觉感染力。

◆　正负图形：在彼此依靠的同时也起到的了相互衬托的作用，使人产生两种感觉。

◆　双关图形：是指可以同时解读为两种含义的一个图形，除了表面的寓意之外还暗含另一种含义。

◆　异影图形：在光的作用下，将影子进行创意性的变形和加工处理，产生具有深刻寓意的新造型，以此来突出图形创意的主题。

◆　减缺图形：利用人们的惯性思维和图形的不完整性，将单一的图形进行简化与变形，使图形在减缺的形态下给受众更加丰富的想象空间。

◆　混维图形：是图形在二维空间和三维空间之间的转换，将二维空间的图形三维化，三维空间的图形二维化。

◆　共生图形：在同一个空间内放置两个或两个以上的图形元素，相互依存，通过图形的结合塑造出新的元素。

◆　悖论图形：又称无理图形，利用视觉上的错觉，通过图形的结合使画面塑造出矛盾的空间。

◆　聚集图形：将单一或是样式相似的图形反复应用，强化图形本身具有的含义。

◆　同构图形：通过将具有某种关联的两个或两个以上的元素相互结合，创造出另一个具有新含义的形象。

◆　渐变图形：将一种图形形象通过方向、位置、大小、色彩等元素的改变逐渐演变成另一种图形形象或是表达出新的含义。

◆　文字图形：将文字的形态和样式进行变形，或是将文字自身的造型进行创意排列，使画面更具创造力和感染力。

4.2.1 正负图形

设计理念：这是一款菲亚特汽车的创意广告设计，以"错觉、错位"为创作灵感，通过矩形和圆形等元素的应用使画面呈现出字母"F"和小汽车局部的样式，利用正负形的构图方式增强画面的趣味性，容易吸引受众的注意力。

色彩点评：画面整体采用黑白两色区分正负图形，将最暗和最亮的两个颜色搭配在一起，形成视觉上的冲突，给人一种简约、大方的视觉感受。

🔘利用简单的图形相互搭配呈现出两种不同的物体，增强了画面的视觉感染力。

🔘将产品的标识放置在画面的右上角，利用颜色的对比来凸显其所在的位置，让受众一目了然。

🔘该款商业广告打破常规的设计方式，利用新奇的构图方式增强了画面的视觉感染力，能使受众产生深刻印象。

- ■ RGB=1,1,1 CMYK=93,88,89,80
- □ RGB=254,254,254 CMYK=0,0,0,0
- ■ RGB=92,21,36 CMYK=58,97,80,45

这是一款刀具的创意广告设计。广告将薄薄的西瓜相互结合，再搭配文字的元素，在展现出产品样式的同时也说明了产品的特点。

- □ RGB=255,255,255 CMYK=0,0,0,0
- ■ RGB=248,216,196 CMYK3,21,22,0
- ■ RGB=239,76,61 CMYK=5,83,73,0
- ■ RGB=75,75,75 CMYK=74,68,65,24
- ■ RGB=185,197,65 CMYK=37,15,84,0

这是一款可口可乐的创意广告设计。广告从表面上来看是两只手和一个瓶盖的呈现，但其实是通过两只手展现出了产品瓶身的样式，以此来达到宣传产品的目的。

- ■ RGB=197,196,194 CMYK=27,21,21,0
- □ RGB=250,252,251 CMYK=2,1,2,0
- ■ RGB=90,62,59 CMYK=65,75,71,33
- ■ RGB=242,225,210 CMYK=7,14,18,0
- ■ RGB=200,75,72 CMYK=27,83,69,0

设计理念：这是一款以书为主题的海报设计。画面通过矩形、把手、书顶、纸张的展示让受众轻松地识别出"门"和"书籍"这两种元素，双关的构图形式增强了画面的丰富性和趣味性，能使受众产生深刻印象。

色彩点评：画面整体采用昏暗的色彩搭配，整体给人一种传统、复古的视觉感受。

通过四边形的展现和深浅不一的色彩搭配使画面的层次感更加强烈。

渐变的背景颜色增强了画面整体的空间感，使画面看上去更加逼真立体。

满版型的版式设计使画面给人一种舒展、大方的视觉感受。

RGB=58,57,53 CMYK=77,71,73,42

RGB=124,121,116 CMYK=59,52,52,1

RGB=247,247,247 CMYK=4,3,4,0

该款平面设计通过将文字进行创意性的变形和色彩的相互搭配，组合成喇叭的样式，具有十足的创意性，以此来将受众的视线集中在画面的中心位置。

这是一款拼车服务的平面广告设计。广告利用圆形和多边形的相互组合搭配与色彩的应用，呈现出两个汽车元素的样式，并将两个元素进行重合，通过重合部分展现出另一个汽车的样式，以此来点明广告的主题。

■ RGB=0,0,0 CMYK=93,88,89,80

□ RGB=255,255,255 CMYK=0,0,0,0

■ RGB=92,135,162 CMYK=69,42,30,0

■ RGB=156,157,158 CMYK=45,36,33,0

□ RGB=254,254,254 CMYK=0,0,0,0

■ RGB=254,242,0 CMYK=8,2,86,0

■ RGB=0,172,238 CMYK=73,18,1,0

■ RGB=0,165,81 CMYK=78,13,87,0

■ RGB=90,31,98 CMYK=79,100,42,6

4.2.3 异影图形

设计理念：这是一款关于影子的平面设计作品。利用光的元素展现出耳机的影子，通过五线谱和音符的展现给受众提示，让受众将影子联想成音符。

色彩点评：画面整体采用黑、白、灰三种颜色相互搭配，使画面整体给人一种简洁、大方的视觉感受。

❶ 通过耳机的展现和光线的照射增强了画面整体的空间感和层次感。

❷ 画面左下角音符的展现不仅使画面整体富有韵律，而且动感十足。

- RGB=239,239,227 CMYK=8,6,13,0
- RGB=82,84,81 CMYK=73,64,64,19
- RGB=30,30,30 CMYK=84,79,78,63
- RGB=255,255,255 CMYK=0,0,0,0

该款平面设计利用光照的作用将刨丝器的影子展现在画面中，搭配上黑白琴键、人物、椅子、音符的手绘元素，展现出弹奏钢琴的场景，栩栩如生的元素展现使画面整体生动形象。

- RGB=255,255,255 CMYK=0,0,0,0
- RGB=150,135,139 CMYK=48,48,39,0
- RGB=117,96,108 CMYK=63,66,50,4
- RGB=66,56,49 CMYK=72,72,76,43
- RGB=52,87,145 CMYK=86,70,24,0

这是一款影子的创意画报设计。将感叹号的元素通过光照的形式进行拉伸和变形，形成问号的样式，新奇的创意使人眼前一亮。

- RGB=51,83,98 CMYK=85,66,54,13
- RGB=185,203,225 CMYK=32,16,7,0
- RGB=40,62,59 CMYK=85,68,72,39
- RGB=24,94,96 CMYK=88,5861,12

4.2.4 减缺图形

设计理念：这是一款动物形象的平面设计。该创意利用黑色和空白的位置来展现企鹅的形状，画面中没有直接将小动物的形态展现出来，而是通过空白部分引发受众联想，从而将企鹅的形象活灵活现地展现出来。

色彩点评：通过黑色和白色相互搭配产生强烈的对比，能够较为明显地展现企鹅的形状，使创意内涵简单易识。

▲ 通过图形的减缺给受众留下了丰富的想象空间，增强了画面的趣味性。

② 空白位置与黑色图形的相互结合不但没有使画面看上去错综复杂，反而强化了想要突出的特征。

③ 渐变的背景颜色使画面的空间感较为强烈，同时也突出了中心位置企鹅的存在。

RGB=234,235,237 CMYK=10,7,6,0

RGB=255,255,255 CMYK=0,0,0,0

RGB=35,31,32 CMYK=82,80,77,61

这是一款数字的创意设计。该创意将多个圆形和矩形的元素展现在画面中，虽然数字的部分位置间断，但是通过人们的思维惯性不难识别出画面元素的内容。

这是一款歌剧院的创意广告设计。画面通过人物的动作和小提琴的展示点明了广告的主题。运用较为夸张的表现手法，在图形部分只展示出具有弧度的曲线，就要引导受众联想到微笑的表情。

RGB=254,230,0 CMYK=7,10,87,0

RGB=75,75,79 CMYK=75,69,62,23

RGB=230,199,231 CMYK=12,28,0,0

RGB=62,62,62 CMYK=77,71,68,36

RGB=5,3,14 CMYK=93,91,80,74

RGB=224,100,22 CMYK=14,73,95,0

4.2.5 混维图形

设计理念：这是一款碧浪去污洗衣液的创意广告设计。画面通过展现报纸上的汽车与报纸之外的污渍向受众展现"污渍不是 2D"的广告主题。新奇、立体的广告创意增强了画面整体的视觉冲击力，能使受众产生深刻印象。

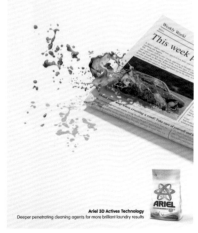

色彩点评：红色的汽车和文字在黑白灰的衬托下显得格外显眼，产品包装采用绿色为主体色，可以给人一种健康、环保的视觉感受。

❶ 向外飞溅的污渍使画面活泼且富有动感。

❷ 通过阴影部分的设计增强了画面的空间感和层次感，使画面的表达效果更逼真立体。

❸ 分别将规整的文字放置在画面的上、下两侧，让整个版面更加简洁、干净。

- RGB=244,244,246 CMYK=5,4,3,0
- RGB=157,16,34 CMYK=44,100,99,12
- RGB=156,137,90 CMYK=47,47,70,0
- RGB=90,151,62 CMYK=70,28,94,0

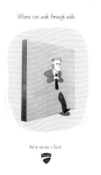

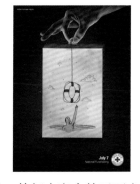

这是一款 Ducati 汽车零件的平面广告设计。该款广告创意利用图形来引导受众的视线，通过穿过墙面的人物与主题相呼应，同时将二维空间与三维空间相互结合，增强了画面整体的空间感和立体感，使画面效果看上去更加逼真立体。

这是一款红十字会的平面广告设计。该创意通过矩形捐助箱上面的硬币和简笔画向受众展现出"通过捐赠渠道救人"的寓意。二维空间和三维空间的展现使画面整体表达的寓意更加逼真、明确。

- ☐ RGB=255,255,255 CMYK=0,0,0,0
- RGB=233,234,236 CMYK=10,7,7,0
- RGB=205,205,205 CMYK=23,17,17,0
- RGB=107,16,19 CMYK=53,100,100,39

- RGB=113,1,0 CMYK=52,100,100,36
- RGB=235,218,210 CMYK=9,17,16,0
- RGB=186,185,183 CMYK=31,25,25,0
- RGB=224,166,143 CMYK=15,43,41,0

4.2.6 共生图形

设计理念：这是一款麦当劳的创意广告设计。该款广告以"你在想什么"为主题，通过图形的展示将人物的头部和薯条的形状相互结合，向受众展现出正在想薯条的大脑，以此来突出产品让人念念不忘的特点。

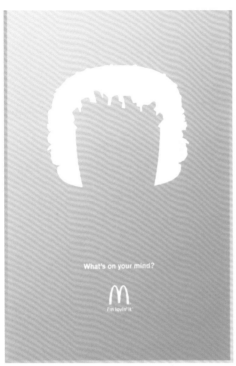

色彩点评：以黄色为画面的主体色，使画面整体给人一种清新、明亮的视觉感受。

❶将背景颜色设置成渐变色，使画面看上去不至于太过单调。

❷将产品的标识和主体文字放置在一起，增强了两种元素的关联性，同时也可以引导受众的思维。

❸中心型的版式设计可以将受众的视线向画面的中心位置聚拢。

RGB=247,235,39 CMYK=11,5,84,0
RGB=219,163,40 CMYK=20,42,89,0
RGB=252,251,231 CMYK=3,1,13,0

这是一款办公用品的创意广告设计。整个画面通过图形和颜色的相互搭配将茄子和铅笔的元素合二为一，同时又保留了两个元素各自的特点，以此来吸引受众的注意力。

RGB=241,241,241 CMYK=7,5,5,0
RGB=203,203,205 CMYK=24,18,16,0
RGB=52,19,36 CMYK=75,93,70,58
RGB=243,217,192 CMYK=11,17,26,0
RGB=189,195,115 CMYK=34,18,64,0

这是一款钢笔的平面广告设计。广告通过图形的展示让受众识别出画面中企鹅和钢笔的元素，将两种元素结合在一起，采用共生的构图方式增强了画面整体的趣味性，可给受众留下深刻的印象。

RGB=233,229,220 CMYK=11,10,14,0
RGB=249,248,244 CMYK=3,3,5,0
RGB=252,211,121 CMYK=4,22,58,0
RGB=21,21,23 CMYK=86,82,79,68
RGB=215,35,28 CMYK=19,96,98,0

4.2.7 悖论图形

设计理念：这是一款国际搬家公司的创意广告设计。广告通过无理式的构图方式将立体的图形相互交错，使受众产生视觉上的错觉。

色彩点评：采用较为显眼的黄色装饰画面中心的物体，增强了整体的视觉冲击力。

❶ 矩形的应用使画面整体向受众传递一种稳定、牢固、安宁的视觉感受。

❷ 广告创意以"不可能"为创作主题，通过错位的空间展现与主题相呼应，从而达到宣传品牌特点的效果。

❸ 通过渐变的背景颜色增强了受众对中心位置元素的注意力，突出了宣传的主题。

- RGB=241,194,42 CMYK11,28,85,0
- RGB=196,125,7 CMYK=30,58,100,0
- RGB=230,220,210 CMYK=12,15,17,0
- RGB=39,27,11 CMYK=76,79,95,66

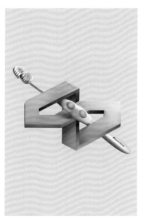

这是一款牙刷的创意广告设计。广告通过展现在矛盾空间中穿梭的牙刷来凸显"能到达任何"地方的主题，以此来向受众传达产品的特点，增强消费者的购买欲望。

- RGB=219,226,284 CMYK=19,7,34,0
- RGB=108,176,187 CMYK=61,19,28,0
- RGB=172,205,65 CMYK=42,7,85,0
- RGB=59,93,103 CMYK=82,61,55,9

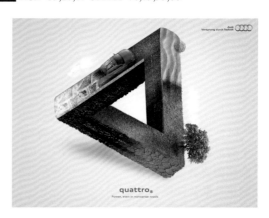

这是一款奥迪汽车的创意广告设计。广告通过错位空间展现出在行驶中遇到的不同路况，引起受众注意的同时使受众产生共鸣，从而达到宣传产品的目的。

- RGB=214,222,224 CMYK=19,10,11,0
- RGB=46,88,43 CMYK=83,55,100,25
- RGB=189,161,113 CMYK=32,38,59,0
- RGB=58,16,32 CMYK=72,74,87,52
- RGB=45,88,192 CMYK=86,67,0,0

设计理念：这是一款咖啡的创意广告设计。画面将坚果的形象反复使用，塑造出瓶身的样式，以此向受众说明产品的口味以及取材，增强受众消费的欲望。

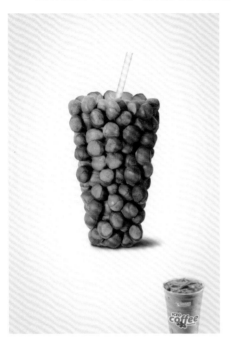

色彩点评：以明度和纯度较低的黄色为背景，使画面整体看上去更加平稳、宁静。

❶通过深浅不一的色彩搭配使画面看上去主次分明，层次感强烈。

❷四周暗角的设计使画面产生了一种聚集感，使主题的展现更加鲜明。

❸将产品的样式放置在画面的右下角，通过产品的展示让受众进一步了解产品的细节。

RGB=245,228,156 CMYK=8,12,46,0
RGB=137,75,44 CMYK=50,76,92,17
RGB=236,154,70 CMYK=9,50,75,0
RGB=0,108,151 CMYK=88,55,30,0

这是一款脊椎医学院的创意广告设计。广告把一些书籍叠加摆放，将书籍侧面的矩形展示给受众，让受众通过弯曲的样式联想到弯曲的脊椎，生动形象的展示使受众警醒，引发受众思考。

RGB=214,236,247 CMYK=20,3,3,0
RGB=245,233,213 CMYK=6,10,18,0
RGB=89,60,46 CMYK=63,74,81,37
RGB=1,111,163 CMYK=87,53,23,0

这是一款杀虫药的创意广告设计。该创意通过图形的展现与叠加让受众联想到苍蝇拍所到之处留下的痕迹，以此场景引发受众的共鸣，从而达到突出产品特点的目的，增强受众购买产品的欲望。

RGB=205,171,99 CMYK=26,36,66,0
RGB=184,144,57 CMYK=36,47,86,0
RGB=243,228,51 CMYK=12,9,86,0
RGB=155,34,39 CMYK=44,98,96,12
RGB=65,129,193 CMYK=76,45,90,0

4.2.9 同构图形

设计理念： 该款平面设计通过将文字 GAME 与按钮等图形的相互结合，展现出了游戏手柄的样式，增强了元素之间的关联性。

色彩点评： 用红色、紫色、绿色来点缀温和低调的背景颜色，使画面整体看上去更加生动、活泼。

❶将背景进行虚化处理，使画面主次分明，更加有效地突出了前景物。

❷将文字内容展现在画面的左上角，通过鲜艳的颜色和卡通的字体吸引受众的注意力。

❸满版型的版式设计使画面具有延展性，给人一种舒展、大方的视觉感受。

- RGB=171,135,99 CMYK=41,51,63,0
- RGB=230,220,208 CMYK=12,14,18,0
- RGB=190,7,12 CMYK=30,100,100,1
- RGB=140,85,152 CMYK=56,76,13,0

这是一款象征积木玩具制造商品牌身份的平面设计。作品将产品样式与产品的品牌、汽车的形状进行结合，以此来凸显产品的特点与细节，增强了画面的趣味性。

- RGB=50,34,21 CMYK=73,78,91,61
- RGB=207,175,128 CMYK=24,34,52,0
- RGB=21,168,158 CMYK=76,15,45,0
- RGB=190,29,47 CMYK=33,99,88,1
- RGB=243,150,31 CMYK=6,52,88,0

这是一款盘子的创意广告设计。将圆形和方形的碗碟、勺子进行叠加和组合，搭配出厨师的样式，增强了元素与形状之间的关联性，让人印象深刻。

- RGB=131,140,139 CMYK=56,42,42,0
- RGB=238,239,233 CMYK=9,6,10,0
- RGB=0,0,0 CMYK=93,88,89,80

4.2.10 渐变图形

设计理念：这是一款镜片的创意广告设计。该款广告设计将人物进行复制、粘贴，改变了元素的大小和位置，通过元素的叠加摆放来凸显产品的作用和特点。新奇的创意容易引起受众的好奇心，给人留下深刻的印象。

色彩点评：利用灰色和黑色相互搭配，使画面整体给人一种暗淡、沉稳的视觉感受。

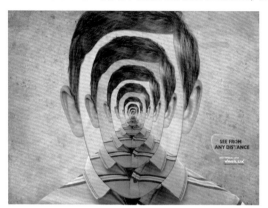

● 在主体物的右侧，镜片下清晰的文字和镜片外模糊的文字形成鲜明的对比，加大了主题的宣传力度。

● 渐变的构图方式使画面的层次感和空间感更加强烈，增强了画面的表达效果。

RGB=172,173,175 CMYK=38,30,27,0

RGB=120,124,125 CMYK=61,50,47,0

RGB=0,2,5 CMYK=93,89,86,78

RGB=237,237,237 CMYK=9,7,7,0

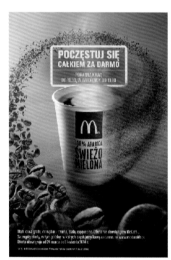

这是一款咖啡的创意广告设计。该款广告利用咖啡豆、咖啡粉和咖啡的展现向受众说明了产品的制作过程，增强了画面的感染力，给受众留下深刻的印象。

RGB=213,171,102 CMYK=22,37,64,0

RGB=97,60,33 CMYK=59,75,94,36

RGB=204,200,36 CMYK=29,17,90,0

RGB=11,3,4 CMYK=88,87,86,77

这是一款文字的创意广告设计。该款广告通过文字的展现和变形与图形相互结合，利用层次的区分使画面整体向受众传递一种"张大嘴巴"的视感，使画面感染力极强，能有效地吸引受众的注意力。

RGB=204,165,160 CMYK=25,40,32,0

RGB=184,144,57 CMYK=36,47,86,0

RGB=248,239,226 CMYK=4,8,13,0

RGB=154,141,115 CMYK=47,44,56,0

RGB=33,32,30 CMYK=82,78,79,62

4.2.11 文字图形

设计理念：这是一款菲亚特汽车的创意广告设计。该款广告设计以"一条短信是一个等待发生的事故"为创作主题。通过俯视的视角展现出三辆汽车相撞的场景，让受众警醒。

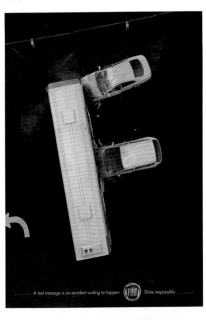

色彩点评：将深色的背景和白色的汽车搭配在一起，增强了两种元素之间的对比，与此同时单一的色调也可以将红色的产品标识凸显，使其在画面中更加明显。

通过形状和方向的展现将三个汽车的元素搭配出字母"F"的样式，增强了画面的表达效果，容易吸引受众的注意力。

满版型的版式使画面整体表达效果更加直观强烈。

■ RGB=5,7,22 CMYK=95,92,76,70
■ RGB=201,206,212 CMYK=25,17,14,0
■ RGB=6,28,41 CMYK=97,86,70,57
■ RGB=153,43,70 CMYK=47,95,66,8

这是一款字母的创意设计。整个画面通过单词的首字母"C"与单词的含义相结合，将两种元素的样式组合在一起，使字母"C"生动活泼地展现在画面中。

■ RGB=25,27,26 CMYK=85,79,80,65
□ RGB=255,255,255 CMYK=0,0,0,0
■ RGB=53,55,54 CMYK=79,72,71,42

该款文字设计是通过图形和颜色的结合塑造出牙齿和舌头的样式，将这两个元素与字母"R"搭配在一起，通过拟人化的表现手法将字母展现在画面中。

■ RGB=42,42,42 CMYK=81,76,74,53
■ RGB=238,65,55 CMYK=6,87,76,0
■ RGB=246,240,242 CMYK=4,7,4,0

4.2.12 图形的构图技巧——将图形立体化

在图形的创意设计中，利用色彩、位置、大小、投影等元素的展现使画面呈现出立体的视觉感受，从而达到增强画面空间感和立体感的效果，能使画面更加逼真立体。

这是一款食品的包装设计。作品通过三角形和四边形的结合与位置的摆放，使包装的整体画面立体感十足，从而起到引起受众好奇心，增强受众购买欲望的作用。

这是一款数字的平面设计。该设计通过三角形和四边形的相互结合呈现出数字"4"的样式，利用不同的颜色将色块进行区分，使其在画面中层次感和空间感更加强烈。

4.2.13 配色方案

双色配色

三色配色

四色配色

4.2.14 图形创意联想的设计赏析

4.3 设计实战：图形在平面设计行业中的应用

4.3.1 设计说明

在大部分的平面设计中，图形元素的应用可以起到增强画面整体表现风格的作用，并通过图形的展现将受众的目光集中在画面重点宣传的位置。恰当地应用图形元素可以增强画面整体的表达效果。在平面设计中，图形占据了较为重要的版面，甚至是整个版面，由此可见，图形是平面设计中的重要因素。

 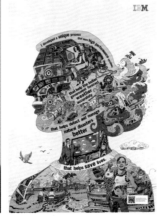 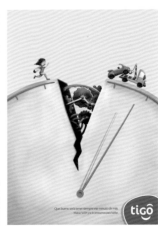

图形作为一种设计性的语言，具有多种不同的表现形式，设计师可以充分地发挥自己的想象力，通过对图形元素的创意性联想和不同种类的构图方式使画面更具感染力。

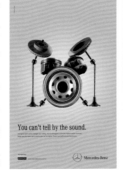 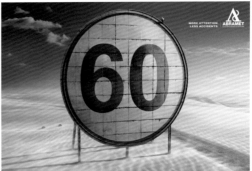

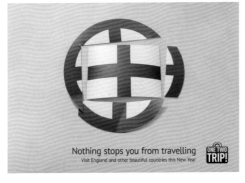

4.3.2 水平式构图

水平式构图	分　析
 同类欣赏： 	● 该款平面设计采用水平式的构图方式，通过元素的展现使画面整体在水平方向上具有较强的延展性，给人一种平稳、安定的视觉感受。 ● 将文字元素放置在画面的中心位置，并通过白色让文字部分与背景颜色产生强烈的对比，使其在画面中更为突出。 ● 应用图形的元素可以起到引导受众视线的作用，突出广告宣传的重点。

4.3.3 倾斜式构图

倾斜式构图	分　析
 同类欣赏： 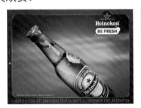 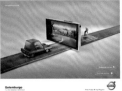	● 倾斜式构图方式可以通过倾斜的元素摆放使画面整体给人一种灵活、富有动感的视觉感受。 ● 将文字设置成与图形元素相同的倾斜角度，使画面整体的构图方式看上去更加和谐、统一。 ● 阴影部分的设计增强了画面整体的层次感，使画面看上去更加立体、逼真。

4.3.4 对称式构图

对称式构图	分　析
 同类欣赏： 	● 本作品画面采用对称式的构图方式，具有左右相互呼应的特点，使画面整体给人一种稳定、平衡的视觉感受。 ● 通过颜色与图形的搭配，将画面一分为二，分别将元素展现在画面中，可以起到很好的引导作用。 ● 对称式的构图方式容易使画面变得死板、枯燥，所以在设计的过程中要注意元素与色彩搭配的合理性与美观性。

4.3.5 左右式构图

左右式构图	分　析
 同类欣赏： 	● 本作品采用左右式的构图方式，将文字与圆形元素放置在画面的右侧，起到突出重点、引导视线的作用，使画面整体给人一种平和、稳定的视觉感受。 ● 画面采用红色系为主体颜色、黄色系为辅助颜色，两种颜色搭配在一起视觉冲击力更强，使画面更容易吸引受众的注意力。黑色的加入中和了画面较为刺眼的色彩搭配，让画面看上去更加稳定、和谐。

4.3.6　自由式构图

自由式构图	分　析
 同类欣赏： 	● 本作品画面采用自由式的构图方式，整体给人一种自由且灵活的视觉感受，这种构图方式的特点主要在于画面中的元素自由且能灵活改变。 ● 画面中加入了蓝色和云彩的元素，使其整体看上去更加丰富。 ● 自由式的构图方式要注重体现疏密的区分、大小的错落和整体的协调性。

4.3.7　分割式构图

分割式构图	分　析
 同类欣赏： 	● 本作品采用分割式的构图方式，利用图形和颜色的相互搭配将画面分为三个部分，使画面具有极强的形式感，可以将画面排布性不够强烈的元素进行分割。 ● 将画面分为上中下三个板块，突出了中间位置文字的展示，可以起到吸引受众视线的作用。

第5章 图形创意设计的应用行业

平面 / 商业 / 室内 /VI/APP UI/ 服装 / 网页

　　图形是一种视觉表达形式，通过一定的形态可凸显画面的风格以及创意的意义所在。图形可以直观准确地向受众传递信息，也可以将图形进行创意性的变形，使受众通过联想的方式挖掘出图形所蕴含的深刻意义。

- ◆ 直接、准确地向受众传递信息。
- ◆ 简洁易识，让人一目了然。
- ◆ 清晰、巧妙地展现在受众的眼前。
- ◆ 增强画面的吸引力。
- ◆ 容易抓住受众的视线。

5.1 平面设计

在平面设计中，图形根据其自身的特点及属性，担当着不同的角色。从一般意义上来讲，利用图形传递信息的速度要比文字快得多，应用合理且巧妙的图形能够瞬间抓住受众的视线，从而达到传递信息、引人注目和深思的目的。

特点：

◆ 引导受众的视线。

◆ 具有含蓄风趣的表达效果。

◆ 突破原物的局限，产生新的意义。

◆ 加深视觉效果。

5.1.1 平面设计中的多边形

多边形是指由三条或三条以上的线段首尾顺次连接所组成的图形。在平面设计中，多边形的应用可以向受众传递规整、严谨、精确、理性、不安、紧张等视觉信息，其中，三角形象征着稳定、上升或紧张、下坠和不安。正方形则象征着严峻、坚实、平静和稳固。

设计理念：这是一款耐克的宣传海报设计。该创意大面积运用多边形的结合将画面塑造成一个立体的、有层次感的画面。

色彩点评：红色、黄色、蓝色、白色搭配在一起对比明显且强烈，给人以较强的视觉冲击力。

❶ 相互连接排列的多边形使画面整体看上去规整有序又不失活力。

❷ 广告以显眼的黄色为背景颜色，使受众在第一时间注意到该款海报设计，并在众多画面中脱颖而出。

❸ 画面最右侧的文字对海报的用意进行了解释说明，将文字设置成白色，使其在颜色颇多的画面中能够清晰地展现出来。

- RGB=245,147,25 CMYK=7,40,89,0
- RGB=227,29,65 CMYK=12,95,68,0
- RGB=79,39,33 CMYK=62,84,84,49
- RGB=243,242,238 CMYK=6,5,7,0

该款海报设计通过对多边形进行创意变形，利用宽窄不同且弯曲的线条设计增强了画面整体的空间感与层次感。在色彩方面，色彩丰富的多边形与单一乏味的背景颜色进行了中和，使海报整体看上去和谐、时尚。

- RGB=225,228,228 CMYK=14,9,10,0
- RGB=29,17,11 CMYK=80,84,89,71
- RGB=255,90,4 CMYK=14,77,100,0
- RGB=0,166,169 CMYK=76,17,39,0
- RGB=166,85,155 CMYK=45,77,10,0
- RGB=0,162,212 CMYK=76,23,12,0
- RGB=232,227,12 CMYK=18,17,89,0
- RGB=226,46,49 CMYK=13,93,81,0
- RGB=42,62,147 CMYK=93,85,12,0
- RGB=0,156,53 CMYK=80,19,100,0

这是一款《神奇四侠2015》的海报设计。将"4"用四边形框选出来，可以起到引导受众视线的作用，同时又与电影主题相互呼应。

- RGB=0,1,5 CMYK=94,89,86,78
- RGB=194,207,216 CMYK=28,15,13,0
- RGB=117,126,137 CMYK=62,49,40,0
- RGB=227,31,40 CMYK=12,96,87,0

圆形在平面设计中可以给人一种饱满、富有张力的视觉感受，因而很容易成为画面中的视觉中心，具有引导受众视线、点石成金的效果。

设计理念：这是一款 2012 年欧洲足球锦标赛的创意海报设计。将俄国国旗与圆形结合在一起，与"足球"的主题相呼应，图形的应用能够瞬间引起受众的共鸣，增强了画面与创意的关联性。

色彩点评：将俄国国旗的色彩按照顺序依次展现出来，并采用黑色为其作衬托，增强了画面整体的空间感与层次感。

① 圆形的应用增强了画面整体的集中感，同时给人一种圆满、团结的视觉感受。

② 圆形内的纯度较高，背景以及文字的色彩纯度较低，两种色彩的对比使画面主次分明，层次感强。

- RGB=255,255,255 CMYK=0,0,0,0
- RGB=60,64,153 CMYK=87,84,8,0
- RGB=234,47,54 CMYK=8,92,76,0
- RGB=192,196,199 CMYK=29,20,19,0
- RGB=44,42,43 CMYK=80,77,73,52

这是一款星球大战系列极简风格的海报设计。该设计通过圆形的展现与电影的主题相呼应。图形大小的排列与线条的设计使画面有一种由右下向左上的动势。

- RGB=41,66,86 CMYK=89,75,56,22
- RGB=242,231,196 CMYK=8,10,27,0
- RGB=27,40,49 CMYK=89,80,69,50
- RGB=254,247,232 CMYK=1,5,11,0

这是一款音乐录影带的海报设计。作品通过两个圆形相互连接展现出眼镜的样式，让受众看到画面自然而然地联想一个人在唱歌的场景，以此来点明海报的主题。

- RGB=23,19,20 CMYK=18,810,0
- RGB=213,204,197 CMYK=20,20,21,0
- RGB=195,0,101 CMYK=31,100,38,0
- RGB= 167,148,142 CMYK=41,43,40,0

5.1.3 平面广告设计技巧——多种图形相结合

在平面设计中将多种图形结合在一起可以增强画面的视觉感染力，也可以增强画面的传达效果。

该款海报设计通过图形的结合向受众传达信息，效果逼真，使人印象深刻。

这是一款文化类的海报设计。该设计通过圆形与心形的叠加摆放，增强了画面的层次感与空间感。

这是一款超人的海报设计。整个画面通过图形的结合展现出超人的样式，使受众产生共鸣。

5.1.4 配色方案

双色配色　　　　　　　三色配色　　　　　　　五色配色

5.1.5 图形类平面广告设计赏析

5.2 商业广告

在商业广告中，部分产品本身就带有图形的属性，所以图形在商业广告中的应用十分广泛。图形可以与产品的样式相互结合，使受众产生联想，从侧面间接地表达出产品的特点，也可以通过图形来突出产品的特性，引导受众的目光，让受众注意到产品的细节，从而达到宣传产品、促进消费的目的。

◆ 引发受众的联想。

◆ 衬托产品细节的展示。

◆ 增强画面的视觉冲击效果。

5.2.1 图形的联想与代替

在商业广告中，可以通过与产品有关联性的图形展示引发受众的思考，利用形态上的共同之处增强画面的视觉冲击力，或是利用图形来替代产品的特点与特别之处，深刻地表达广告的主题思想，让人回味无穷。

设计理念：这是一款大众汽车自动距离控制的创意广告设计。画面中的图形展示

Automatic Distance Control from Volkswagen

让受众联想到产品的标识，同时展现出了产品"自动控制距离"的特点。

色彩点评：广告创意在配色上打破常规，用黑色和白色相互搭配，对比强烈，同时使整个画面给人一种经典、时尚的视觉感受。

① 创意采用满版型的构图方式给人一种大方、舒展的视觉感受。

② 画面通过白色的多边形以及黑色的半圆形设计使画面看上去十分大气。

③ 画面中图形元素充满整个版面，满版型的版式设计使画面整体给人一种舒展、大方的视觉感受。

RGB=255,255,255 CMYK=0,0,0,0
RGB=0,0,0 CMYK=93,88,89,80

这是一款佳能摄像头的创意广告设计。该设计利用图形的创意性组合让人联想到产品照射的范围，通过展现产品的特点来激起受众的购买欲望。

RGB=235,241,231 CMYK=11,3,12,0
RGB=211,222,205 CMYK=22,9,23,0
RGB=40,40,41 CMYK=82,77,74,54
RGB=200,56,56 CMYK=27,91,80,0

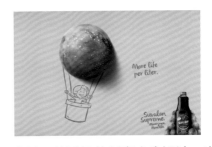

这是一款果汁的创意广告设计。广告用蓝莓的元素来替换气球，点明了产品的口味，同时增强了画面的趣味性。

RGB=198,219,152 CMYK=30,6,50,0
RGB=104,94,155 CMYK=70,68,17,0
RGB=50,47,56 CMYK=81,79,66,43
RGB=88,128,85 CMYK=72,43,77,2

5.2.2　产品自身图形样式

商业广告可以根据产品自身的形状向受众传递广告的信息，并以此增强广告画面与产品的关联性，给受众留下深刻的印象。

设计理念：这是一款啤酒的创意广告设计。这种设计方式通过展现与产品自身形状具有相似性的图形向受众传递信息，使受众对产品的属性一目了然。

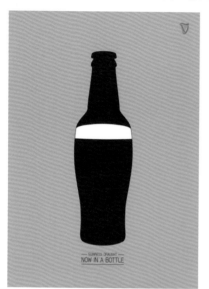

色彩点评：将背景颜色设置成明度较低的黄色，可以更好地为前景做衬托；并使黑白色相互搭配，增强了视觉冲击力，容易引起受众的注意。

❶广告画面虽然简约，但是直观具体地向受众展示出了广告的用意。

❷产品通过颜色的展现使画面整体主次分明。

❸中心型的版式设计可以将受众的目光集中在图形上。

■ RGB=197,170,91 CMYK=30,34,71,0
■ RGB=35,31,32 CMYK=81,80,771,61
□ RGB=254,254,254 CMYK=0,0,0,0

这是一款棒棒糖的创意广告设计。该设计将棒棒糖自身的形状与小丑的元素结合在一起，以此来吸引更多消费者的注意力。

这是一款巧克力味饮料的创意广告设计。广告通过文字与产品样式的相互结合，直接准确地向受众传递了产品的属性以及口味，让人过目不忘。

■ RGB=112,36,23 CMYK=52,92,100,35
■ RGB=186,56,92 CMYK=35,90,52,0
　RGB=247,237,216 CMYK=5,9,18,0
■ RGB=202,56,7 CMYK=27,90,100,0
■ RGB=186,157,44 CMYK=36,39,92,0

■ RGB=222,131,53 CMYK=16,59,83,0
■ RGB=226,154,85 CMYK=15,48,70,0
　RGB=241,241,243 CMYK=7,5,4,0
■ RGB=102,72,62 CMYK=62,72,73,26
■ RGB=11,9,10 CMYK=89,85,84,75

5.2.3 商业广告设计技巧——图形的创意结合

　　将图形进行创意性的结合有利于生动形象地展示出产品的特点与风格，让消费者更加了解产品的各种细节，增强消费者购买的欲望。

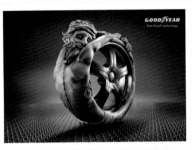

　　这是一款保鲜盒的创意广告设计。广告利用图形的创意性结合将蔬菜拟人化，以此向受众展示两种蔬菜放在一起味道混合的问题，生动形象的展示容易引起受众的共鸣，从而达到宣传产品、促进消费的目的。

　　这是一款耳机的创意广告。画面通过图形的展示表达出产品的音质，让人眼前一亮。

　　这是一款汽车轮胎的创意广告设计。整个画面将汽车与人物的元素结合在一起，通过图形创意性的展示向受众传递产品的特点。

5.2.4 配色方案

双色配色

三色配色

四色配色

5.2.5 图形类商业广告设计赏析

5.3 室内设计

　　图形对于室内设计来说是一种装饰性的艺术，在室内设计的过程中，可以通过不同图形的展现塑造出不同风格的房间，并借助图形元素的加入增强房间整体的美观性，使其更具特色。

　　图形元素在室内设计的过程中并不是随意加入的，要根据整体风格的统一性以及实用性原则的共同实现，创造出美观、个性、实用的图形装饰。

　　室内设计中的图形装饰体现在多个方面，例如，墙面设计、家具装饰、陈设品和室内造型等。

特点：

◆ 加强整体风格的展现。

◆ 打破单调乏味的视感。

◆ 独具风格，个性化十足。

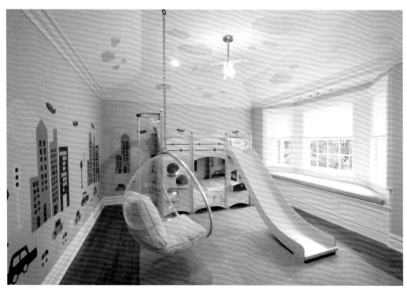

5.3.1 墙面样式的图形应用

在室内设计中,由于视角的关系,墙面理所当然地会成为整个房间最为显眼的元素,墙面上的样式在彰显整体风格的同时也可以成为整个室内装修的点睛之笔。

设计理念:该创意利用图形的组合与创意,通过背景墙呈现出磁带的样式,效果逼真立体,使整个房间呈现出复古简约的风格。

色彩点评:采用低明度的色彩搭配使整个空间和谐统一,低调优雅,看上去给人一种温馨舒适的视觉感受。

❶ 低明度的粉色中和了画面中灰色和蓝色等较为暗淡的色彩,使画面整体和谐统一、温馨淡雅。

❷ 背景墙图形的应用丰富了空间的整体视感,同时也使空间感和层次感更加强烈。

❸ 墙面以磁带的 A 面作为图案,给人一种复古的视觉感受,同时也使整个房间具备了较强的年代感。

RGB=155,73,124 CMYK=449,83,31,0

RGB=71,76,81 CMYK=77,68,6122

RGB=122,166,196 CMYK=57,28,17,0

RGB=34,38,48 CMYK=86,82,68,51

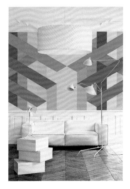

将不同颜色的矩形进行整齐对称的排列,增强整体的空间感与延展性,给人一种时尚、立体的视觉感受。

RGB=183,134,83 CMYK=36,53,72,0

RGB=239,238,236 CMYK=8,6,7,0

RGB=117,133,97 CMYK=62,43,68,1

RGB=116,96,95 CMYK=62,64,58,8

RGB=177,105,127 CMYK=38,68,37,0

RGB=188,205,116 CMYK=34,12,64,0

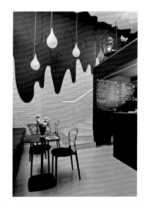

这是一款咖啡吧的室内设计。这种设计方式通过墙面流体式的设计展现出了"咖啡"的主题,新奇的设计能使消费者产生深刻印象。

RGB=92,73,66 CMYK=66,70,70,27

RGB=207,206,201 CMYK=22,17,20,0

RGB=191,152,131 CMYK=31,44,46,0

RGB=237,218,188 CMYK=10,17,28,0

5.3.2 陈设品

在室内设计中，可以通过各种陈设品上的图形展现室内的装修风格，例如窗帘、沙发靠垫、地毯、床单、工艺品、照明灯具上的图形设计等。

设计理念：通过床单、沙发、救生圈和矮柜上的矩形条纹与靠垫上的星星，来展现整个房间的地中海风格，给人一种自然、浪漫的视觉感受。

色彩点评：红色、蓝色和白色的应用与地中海风格的装饰相呼应，对比强烈的色彩搭配增强了整体的视觉冲击力。

①墙上悬挂的圆形救生圈使整个空间看上去给人一种饱满、富有张力的视觉感受。

②白色背景和深蓝色相搭配，给人一种沉稳的感觉，同时加上红色的点缀，为整个空间增添了一丝热情的氛围。

③采用对称式的设计，以矮柜作为分割，使空间划分更加独立。

⬜ RGB=254,252,248 CMYK=0,0,0,0
⬛ RGB=85,80,111 CMYK=77,73,44,5
🟥 RGB=199,23,35 CMYK=28,99,96,0
🟦 RGB=174,198,190 CMYK=38,15,27,0

通过黑白矩形色块的搭配使整个空间给人一种轻快、时尚的视觉感受。与空间的整体风格相互搭配，简约、大方。

■ RGB=35,36,43 CMYK=85,81,71,54
□ RGB=239,239,241 CMYK=8,6,5,0
■ RGB=68,71,82 CMYK=79,71,59,22
■ RGB=193,93,98 CMYK=31,75,54,0
■ RGB=78,118,41 CMYK=75,46,100,6

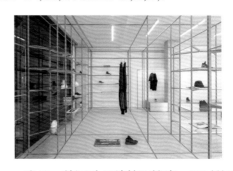

这是一款运动品牌的服饰店，通过使用橙色不锈钢网格与灯光照明的元素搭配，使空间的节奏感十足，与极简主义形成对比。

■ RGB=190,185,182 CMYK=30,26,25,0
■ RGB=43,29,57 CMYK=787,95,60,43
■ RGB=67,71,82 CMYK=79,71,29,62
■ RGB=225,108,74 CMYK=14,70,69,0
■ RGB=73,75,98 CMYK=79,73,51,12

5.3.3 室内设计技巧——室内造型

室内的造型设计可以增强房间整体的美感，与装修风格相呼应，使整体风格的视觉效果更加明显。

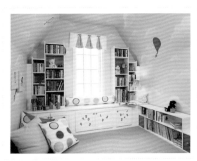
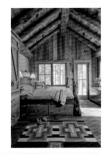
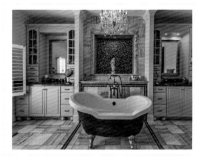

本作品为一个儿童房间的室内设计，整个空间的形状好像一个八边形的立体盒子，使整个房间看去充满了童趣。再搭配上圆形和矩形的点缀，让整个房间看起来更加温馨、舒适。

木屋的房顶给人一种古朴、自然的视觉感受，与室内的装饰相呼应。

本作品是一个浴室空间的室内设计，整体采用对称式的四边形造型，给人一种规整、高贵、时尚的视觉感受。

5.3.4 配色方案

双色配色 三色配色 四色配色

5.3.5 室内设计赏析

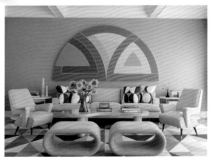

5.4 VI 设计

在 VI 设计中，图形的表现形式越趣味浓厚，就越容易吸引受众的注意力。通过将图形与品牌的内涵、风格、文化相结合，可以准确表达设计的主题，并且使人们易于接受和理解设计的深层含义。

特点：

◆ 展现品牌的风格。

◆ 传播力和影响力较强。

◆ 简洁、清晰，具有代表性。

◆ 内涵与美感并存。

5.4.1 以图形为主要元素的 VI 设计

在 VI 设计中，可以通过常规思维、发散思维、逆向思维以及转移思维将图形进行创意变形，展现出品牌的风格以及企业的文化。

通过将企业的文化、性质、特点与图形自身的含义结合在一起，使受众在看到 VI 设计的第一时间就能产生联想，以此来提升受众对企业的认知度。

设计理念：这是一款建筑类的 Logo 设计。将 Logo 整体的样式设置成三角形，给人一种稳固、牢靠的视觉感受，与建筑自身的特性相呼应。

色彩点评：采用绿色、青色和蓝色的搭配，使 Logo 整体的视觉效果给人一种冷静、可靠的感受。

🔵 文字的设置起到说明性的作用，提升了企业的辨识度。

🔵 通过三角形自身稳定的性质来比喻建筑的稳固性，很容易让受众产生共鸣。

🔵 一般来讲，在 Logo 的设计中，图形的设计具有主导性的作用，要比文字更加抢眼。

RGB=246,246,246 CMYK=14,3,3,0

RGB=0,75,107 CMYK=96,73,47,9

RGB=160,204,57 CMYK=46,4,89,0

RGB=45,145,145 CMYK=78,31,46,0

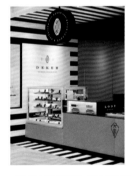

这是一款甜品店的 VI 设计。品牌的 Logo 利用黑色和白色相互结合，店面的设计也是通过黑白条纹的设计与品牌的 Logo 设计相呼应。

RGB=227,229,225 CMYK=13,9,12,0

RGB=15,23,36 CMYK=93,88,71,61

RGB=196,91,148 CMYK=30,76,16,0

RGB=176,139,94 CMYK=38,49,67,0

这是一组"英国文化之城"的 VI 设计。基于"H"构造出一系列集合条纹，巧妙地融入了所在城市的英文名称"HULL"。

RGB=0,186,237 CMYK=71,9,7,0

RGB=255,43,83 CMYK=0,91,53,0

RGB=61,59,66 CMYK=78,74,64,34

RGB=121,36,140 CMYK=66,96,7,0

RGB=254,215,5 CMYK=6,19,88,0

VI 设计中图形的部分要有文字的设计，文字可以对品牌进行解释说明，也可以将品牌的名称展现出来，通过文字与图形的相互结合可进一步凸显品牌的特点和企业文化。

设计理念：这是一款咖啡品牌的 Logo 设计。该设计将品牌的名称摆放在最为显眼的位置，使人一目了然，根据企业的性质和属性，利用曲线的样式展现咖啡冒着热气的形象，使受众产生共鸣。

色彩点评：经典的黑白色相互搭配，给人一种低调时尚的视觉感受，与咖啡产品自身给人的感受相呼应。

简单的图形在该款 Logo 设计中虽然所占面积较小，但是通过图形的体现将咖啡的特点活灵活现地展现出来，具有画龙点睛的作用。

在 Logo 的下方有一个杯子的样式，在与主题相呼应的同时使设计整体更加丰富。

正中间文字部分字体的选择给人一种正式、端庄的视觉感受。

RGB=255,255,255 CMYK=0,0,0,0
RGB=0,0,0 CMYK=93,98,99,80

这是一款主题乐园品牌的 VI 设计。画面中大部分内容通过文字进行解释说明，但是利用四边形将画面分成两部分，起到引导视线的作用。

RGB=55,194,253 CMYK=65,7,0,0
RGB=213,1,0 CMYK=21,100,100,0
RGB=0,103,244 CMYK=84,59,0,0
RGB=239,228,236 CMYK=7,13,4,00

这是一款时尚购物中心的 Logo 设计，通过矩形元素和圆形元素的结合将文字展现在画面中，给人一种时尚且富有朝气的视觉感受。

RGB=0,0,0 CMYK=93,88,89,80
RGB=238,54,150 CMYK=8,87,3,0
RGB=22,194,224 CMYK=67,67,62,16
RGB=255,202,8 CMYK=4,26,88,0
RGB=140,198,62 CMYK=53,4,89,0

5.4.3 VI 的设计技巧——整体风格的协调统一性

VI 设计注重整体风格的统一性，通过统一性的设计增强视觉感染力，从而达到加大宣传力度，提升品牌辨识度的效果。

这是一款潮流女装的 VI 设计。该品牌的名字叫作"BLACK & BONE"，通过黑白两色的对比和左右对称的方式与品牌名称相互呼应，同时也体现出了品牌的风格。

这是一组餐厅的 VI 设计。该设计通过颜色和各种与餐厅相关联的图形设计展现品牌的属性与特点，图形的设计增强了整套 VI 与餐厅的关联性，让受众一目了然。

5.4.4 配色方案

双色配色

三色配色

四色配色

5.4.5 服饰平面广告设计赏析

5.5 APP UI 设计

互联网飞速发展的今天，UI 设计得到越来越多人的重视。一个好的界面设计可以给人带来美好舒适的视觉感受，拉近 APP 与用户之间的距离。

在 UI 设计的过程中，图形的应用是必不可少的，设计师们可以通过 APP 本身的特点与属性对图形进行创意性的变形，通过图形的展现让受众初步了解 APP 的内在属性与特点。同时，图形的应用还可以增强视觉上的趣味性与美观性，让受众在看到的第一时间就被吸引。

5.5.1 界面类 UI 设计

界面类 UI 设计是通过整体的效果向受众传递信息，通过画面准确清晰地向受众展现较为全面的内容，让受众能深刻地了解更多信息。

设计理念：这是一款闹钟类的 UI 设计。该设计通过简单的图形和不同颜色的搭配，向受众展现并帮助受众区分上午与下午两个不同的时间段。

色彩点评：利用橘色和紫色来区分时间段，颜色的应用使受众对早晚的区分更加明了。

❶ 通过将颜色设置成渐变的样式增强了画面整体的立体效果。

❷ 鸟类与星星的点缀使画面表现得更加丰富逼真。

■ RGB=74,74,74 CMYK=74,68,65,25
■ RGB=214,148,78 CMYK=6,53,70,0
■ RGB=101,67,186 CMYK=75,79,0,0
□ RGB=246,236,247 CMYK=4,10,0,0

该款手机界面通过线条和矩形来区分各项类别，使画面整体规则有序，有助于帮助受众区分类别。

■ RGB=118,171,215 CMYK=57,25,8,0
■ RGB=97,116,192 CMYK=70,55,0,0
□ RGB=255,255,255 CMYK=0,0,0,0
■ RGB=43,46,55 CMYK=84,79,66,45

这是一款新闻 APP 界面的 UI 设计。利用图形和颜色的设计将画面区分成多个板块，具有引导视线的作用。

■ RGB=116,73,155 CMYK=67,80,7,0
■ RGB=202,158,219 CMYK=28,44,0,0
□ RGB=255,255,255 CMYK=0,0,0,0
■ RGB=139,151,151 CMYK=35,37,38,0

5.5.2 图标类 UI 设计

图标类的 UI 通常会根据产品本身的形态进行设计。例如，关于书的 APP，通常会选用书的形状为图标。

设计理念：这是一款计算器的图标设计。通过数学计算符号的展现，向受众传达图标代表的含义，通过矩形的设计将符号进行区域划分，使图标清晰易识。

色彩点评：利用显眼的橙色来吸引受众的注意力，便于受众在众多图标中找到图标所在的位置。

1 利用黄色和灰色两种不同的颜色区分符号的类别，清晰合理。

2 高低不同的四边形方块使图标具有空间感和层次感。

3 阴影部分的设计使整体效果更加立体逼真。

■ RGB=38,38,38 CMYK=82,77,75,56
■ RGB=251,142,86 CMYK=0,57,65,0
□ RGB=255,255,255 CMYK=0,0,0,0
■ RGB=230,230,230 CMYK=12,9,9,0

这是一款播放器的图标设计。该设计通过图形的展示使受众产生共鸣，简约易识。

■ RGB=197,195,196 CMYK=27,22,20,0
RGB=244,244,244 CMYK=5,4,4,0
■ RGB=50,50,48 CMYK=79,73,73,47
■ RGB=213,90,33 CMYK=20,77,93,0

这是一款照相机的图标设计。该设计用圆点和圆形比喻摄像头，四边形比喻相机的大致形状，效果逼真且有感染力。

■ RGB=156,54,182 CMYK=57,83,0,0
■ RGB=35,37,44 CMYK=85,81,70,53
■ RGB=246,204,130 CMYK=6,25,53,0
■ RGB=85,85,204 CMYK=78,70,0,0

5.5.3　APP UI 设计技巧——一致性

　　APP UI 设计要注重整体的一致性，在配色、字体、装饰等元素上保持风格与内容的一致性，这样既能使画面美观、清晰，又能增强受众的兴趣。

　　这是一款登录与注册的 UI 设计。该设计通过字体颜色和风格的一致性给人一种和谐统一的视觉感受。风格统一的 UI 设计可以增强页面之间的关联性，便于受众通过页面接受消息。

　　这是一款销售类的 UI 设计。该设计通过不同颜色的色块引导受众的视线，上下两个色块应用相同色系的颜色，便于区分的同时又具有一致性。

5.5.4　配色方案

双色配色

三色配色

四色配色

5.5.5　电子产品广告设计赏析

5.6 服装设计

服装设计，讲究款型、剪裁、材质、色彩等多方面设计技巧。服装材质的不同图形图案会产生不同的服装风格，如菱形块的图案，可体现大气的风格；波西米亚式小碎花的图案，可体现浪漫的风格；竖条式图案，可显得身材更苗条；马赛克式的图案，可体现潮人范。

- 不同的图案会产生不同的服装风格。
- 图案通常会大量重复。
- 图案的面积对比、色彩对比很重要。

5.6.1 单一的图形样式

服装设计中的图形设计可以是单一图形的展现，也可以将一种图形重复利用，在服装合适的位置进行排列或是无规则地自由摆放。

设计理念：该款服装设计的主题是"低调的外观与浮华"，印花的上衣搭配懒散

的裤子，充分展现出了主体的风格，通过圆形元素的自由摆放，增强了整体效果的时尚性，以及对"低调"主题的呼应。

色彩点评：服装整体采用黑色和白色相互搭配，给人一种时尚、前卫的视觉感受。

宽松的服装样式使服装整体给人一种慵懒、低调、舒适的视觉感受。

模特妆容的搭配与服装样式完美地融合在一起，与主题相呼应。

RGB=226,227,231 CMYK=13,10,7,0

RGB=146,144,142 CMYK=49,20,400

RGB=240,218,204 CMYK=7,18,19,0

RGB=1,3,5 CMYK=93,88,86,78

这是一款过膝裙的设计。条纹元素的加入可以让模特的身材更加完美地展现出来。

RGB=235,235,235 CMYK=9,7,7,0

RGB=3,3,5 CMYK=92,88,86,78

RGB=38,66,103 CMYK=92,80,46,10

RGB=154,14,42 CMYK=44,100,90,13

RGB=245,189,43 CMYK=8,32,85,0

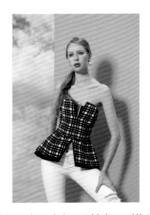

上衣通过黑白矩形的相互搭配打破了单调、乏味的视感，再加上服装本身的样式具有设计性的因素，给人一种精致、时尚的视觉感受。

RGB=246,192,47 CMYK=8,31,78,0

RGB=152,172,187 CMYK=47,28,22,0

RGB=239,249,251 CMYK=8,0,3,0

RGB=17,8,30 CMYK=93,98,71,65

5.6.2 通过图形样式展现服装风格

在服装设计中，可以通过图形样式的组合展现服装风格，使服装看上去更加具有代表性。不同的图形样式搭配在一起会产生不同的效果，需要注意的是，在搭配时还要重视服饰与图形的统一性与合理性。

设计理念：这是一款以"大胆"为创作风格的服装设计。整个画面通过图形的设

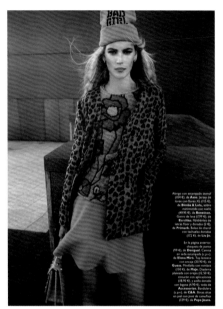

计呈现出豹纹和花朵的样式，在彰显女性特征的同时给人一种前卫、大胆、时尚的视觉感受。

色彩点评：黄色和蓝色的搭配增强了整体的视觉冲击力。裙子与帽子的粉色为整体搭配添加了一分活力。

温婉的花朵配上大胆狂野的豹纹，极大的反差增强了整体的视觉冲击力。

帽子与裙子的搭配相互呼应，使整个搭配看上去更加和谐统一。

- RGB=12,11,16 CMYK=90,86,8173
- RGB=12,11,16 CMYK=90,86,81,73
- RGB=223,114,132 CMYK=15,68,34,0
- RGB=41,48,108 CMYK=96,95,38,4

该款服装设计是通过黑白图形相互交错排列呈现在受众的眼前，给人一种现代、时尚的视觉感受。

将经典的黑白色搭配在一起，彰显出产品独特的风格与个性。

- RGB=231,231,233 CMYK=11,9,7,0
- RGB=248,248,248 CMYK=3,3,3,0
- RGB=6,8,13 CMYK=92,87,82,74
- RGB=106,54,60 CMYK=59,83,69,29

该款服装设计通过条形的设计来展现运动的视感，同时也给人一种时尚、前卫的视觉感受。

- RGB=6,17,37 CMYK=99,95,69,60
- RGB=5,93,122 CMYK=91,63,44,3
- RGB=237,242,253 CMYK=9,5,0,0
- RGB=78,77,103 CMYK=78,74,48,9
- RGB=14,2,17 CMYK=90,92,78,72

5.6.3　服装设计技巧——通过图形建立品牌符号

图形既可以是服装的设计元素之一，也可以是服装品牌的组成样式。通过简洁清晰的图形设计品牌标识，可以展现出品牌服装的特点，增强消费者购买的欲望。

这是一款耐克服装的宣传广告。样式简洁的服装设计搭配上对钩形状的品牌标识，提升了产品的辨识度。

这是一款阿迪达斯运动品牌的服装设计。通过图形的展现使受众对服装的品牌一目了然。

5.6.4　配色方案

双色配色　　　　　　　三色配色　　　　　　　四色配色

5.6.5　服装设计赏析

5.7 网页设计

　　图形语言在网页设计中是一种视觉符号，可以生动准确地捕捉受众的视线。通过可视的图形既可以增强页面的视觉感染力，从而起到良好的识别与推广作用，还可以通过不同颜色的图形强调网页设计中的视觉重点。

5.7.1 图形元素的网页设计

网页设计中的图形元素可以用来凸显整个网页的风格，或者是通过展现与宣传内容相关的图形向受众传递信息，此类网页设计通过图形的展现能使宣传内容深入人心。

设计理念：这是一款提醒用户网站正在建设中的网页设计。网页通过施工帽的展现与网页内容相呼应。

色彩点评：以灰色为背景颜色，可以更加有效地突出前景的展现。帽子元素采用显眼的黄色，增强了页面整体的视觉冲击力。

① 以灰色系的渐变为背景，使其整体给人一种简洁、低调的视觉感受，同时也增强了与前景帽子的对比。

② 中心型的版式设计有利于引导受众将视线集中在画面的正中间。

- RGB=60,60,60 CMYK=77,71,69,37
- RGB=105,105,105 CMYK=67,58,55,4
- RGB=254,228,83 CMYK=6,12,73,0

这是一款游戏类的创意广告设计。该设计通过宝石、星星、三角形、圆形等图形的展现凸显出游戏的特点与风格。

- RGB=0,42,131 CMYK=100,94,33,0
- RGB=255,243,216 CMYK=1,7,19,0
- RGB=254,23,140 CMYK=0,92,7,0
- RGB=254,247,108 CMYK=7,0,65,0
- RGB=190,6,42 CMYK=33,100,91,1
- RGB=72,205,37 CMYK=65,0,97,0

该款网页设计通过不同颜色的三角形来增强画面整体的视觉冲击力，给人一种伶俐、稳固的视觉感受。

- RGB=221,214,296 CMYK=4,5,15,0
- RGB=66,50,53 CMYK=73,77,70,43
- RGB=192,71,62 CMYK=31,85,77,1
- RGB=206,185,2 CMYK=28,26,96,0
- RGB=87,150,61 CMYK=71,28,95,0

5.7.2 将图形用于引导或是区分的网页设计

图形元素经常应用于网页中的各大板块，它们能够使网页中的元素整洁、清晰地组织到一起，便于受众了解更多的细节。

设计理念：这是一组旅游类的网页设计。该设计大面积应用方形元素，通过不同大小和长宽比例来引导受众区分主次，使整个页面宣传内容清晰明了，页面整体节奏感十足。

色彩点评：纯度和明度较低的色彩搭配显眼的红色，增强了画面整体的视觉冲击力。红色的应用容易吸引受众的注意力，并因此增强宣传效果。

整个版面构图清晰规整，给人一种轻松、舒适的视觉感受。

以自然风光为背景，凸显了旅游的主题，增强了画面与主题的关联性。

整幅网页设计风格统一，给人一种和谐的视觉感受。

- RGB=228,91,71 CMYK=12,78,69,0
- RGB=232,232,232 CMYK=11,8,8,0
- RGB=46,38,36 CMYK=77,78,77,56
- RGB=0,0,0 CMYK=93,88,89,80

这是一款耐克商品的网页设计。该设计通过图形的引导和区分，清晰地向受众展现出相同品牌不同产品的样式与具体细节。

- RGB=86,80,83 CMYK=72,68,61,18
- RGB=105,62,38 CMYK=57,76,9132
- RGB=217,210,206 CMYK=18,17,17,0
- RGB=25,25,27 CMYK=85,81,78,65
- RGB=245,130,0 CMYK=3,61,94,0

这是一款音乐教育的网页设计。该设计通过矩形的应用将整个网页分为不同板块，引导受众顺利浏览该网页。

- RGB=41,6,37 CMYK=83,100,67,58
- RGB=72,8,42 CMYK=68,100,67,49
- RGB=246,242,245 CMYK=4,6,3,0
- RGB=38,137,166 CMYK=979,37,31,0
- RGB=180,0,16 CMYK=37,100,100,3

5.7.3 网页设计技巧——黑白色调

相对于色彩丰富的网页设计来讲，以黑白色调为主的网页设计更多的是靠内容本身来吸引受众，也可以利用黑白色系来衬托个别颜色的存在，使画面个性十足。

该款网页设计通过黑白色调的搭配来吸引受众的注意力，白色的文字在黑色背景的衬托下，格外显眼，有助于引导受众更好地浏览网页。

该款网页设计是通过大面积黑白色系的应用来凸显蓝色，使其在整个画面中最为显眼。

5.7.4 配色方案

双色配色

三色配色

四色配色

5.7.5 网页设计赏析

设计定位：

本节是针对商场宣传海报的平面设计，画面整体以宣传为主要目的，用一些图形元素将宣传的内容衬托出来，并添加了一些装饰性的具有衬托作用的元素。

色彩元素的定位：

宣传类海报设计中的色彩主要应以鲜亮夺目为搭配标准，通过视觉冲击力较强的色彩搭配增强画面整体的视觉感染力，要求色彩搭配丰富且具有潮流感和时尚感，令色彩在画面整体中起到先声夺人的作用。

图形元素的定位：

图形元素在宣传类海报设计中具有引导受众视线的重要作用，将图形元素通过多种不同的形式展现在画面中，能够烘托画面整体的视觉气氛，加深受众对宣传内容的印象。

文字元素的定位：

在宣传类海报设计中，文字元素可以清晰地表达出宣传的内容和目的，让受众通过文字的展现来了解海报宣传的重点信息，同时，文字元素的应用也可以增强视觉上的感染力，使画面整体看上去更加生动形象。

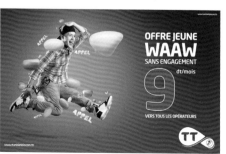

1. 背景颜色的设计

背景颜色的设计	分　析
 设计师推荐色彩搭配： 	● 在进行海报设计之前，首先要确定颜色的选用，以便对海报的整体风格进行定位。 ● 由于本作品是商场的宣传海报，所以选用颜色较为鲜艳的红色和黄色相互搭配，两种颜色对比较为强烈，可增强画面整体的视觉感染力。 ● 利用颜色的区分将画面分为两个板块，给人一种规整、有序的视觉感受。

2. 点缀元素的设计

点缀元素的设计	分　析
 设计师推荐色彩搭配：	● 当颜色确定完成后，在背景颜色的基础上设置一些具有装饰点缀作用的元素，可使画面看上去更加丰富、美观。 ● 用若隐若现的光斑点缀背景颜色，使画面整体给人留下一种温馨、浪漫的视觉印象。 ● 将"NEWYEAR"的字样添加在背景颜色上，点明了活动的时间范围，与背景的配色相呼应。

3. 主体文字的设计

主体文字的设计	分　析
 设计师推荐色彩搭配： 	● 将背景设置完成后，要确定好画面的主题文字，将其放置在画面中较为显眼的位置，使文字元素得到充分展现。 ● 文字元素的应用在画面中也可以增强画面的美感，并通过字体的展现引导受众的视线，区分主次。 ● 画面中的文字元素可以充分展现海报的宣传效果。

4. 图形元素的设计

图形元素的设计	分　析
 设计师推荐色彩搭配：	● 在文字的基础上设置图形的元素，利用图形将文字元素凸显出来，使其在画面中更为显眼。 ● 在画面中，通过图形元素的应用可以加深受众对画面整体风格的印象。 ● 阴影部分的设计可以使星星元素看上去更加立体逼真。

5. 相关信息的设计

相关信息的设计	分　析
设计师推荐色彩搭配：	● 将与商场购物相关的元素展现在画面中，能进一步吸引受众购买商品的欲望，从而达到促进消费者消费的目的。 ● 将两张促销券放置在画面的右下角，通过颜色的区分和位置的摆放增强了整体的层次感，使画面看上去更加逼真立体。 ● 通过相关元素的设计能够让消费者对商场的宣传活动有进一步的了解。

6. 完成商场宣传海报设计

完成商场宣传海报设计	分　析
设计师推荐色彩搭配：	● 通过对色彩、文字以及图形元素的应用将画面设计成美观性与实用性并存的海报。 ● 利用元素展现的位置和大小来区分主次，引导受众的视线。 ● 利用图形将部分元素衬托出来，将不同的元素进行分类，使画面整体看上去规整有序。

第6章 图形创意设计的视觉印象

安全 / 清新 / 环保 / 科技 / 凉爽 / 美味 / 热情 / 高端 / 朴实 / 浪漫 / 坚硬 / 纯净 / 复古

本章主要针对图形创意设计向受众传递的视觉印象进行详细的说明，主要包括：安全感、清新感、环保感、科技感、凉爽感、美味感、热情感、高端感、朴实感、浪漫感、坚硬感、纯净感、复古感等。

安全感的图形创意设计主要是根据图形的展现给人一种平和、安心的视觉感受。

坚硬感的图形创意设计主要是通过带有尖角的图形展现向受众传递一种坚挺、牢固的视觉感受。

纯净感的图形创意设计主要是利用简洁、干净的图形设计展现出一种纯真、明净的视觉感受。

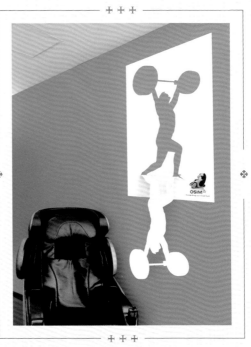

6.1 安全

在图形创意设计中，安全风格主要应该用一些具有稳定、坚固、平稳性质的图形展现设计风格，给人一种值得信赖的视觉感受。通过视觉语言的展现向受众传递信息，给人带来安全、可信赖和依靠的心理暗示。

在色彩搭配方面，通常将具有安抚作用的蓝色作为画面的主体色，让受众在看到广告的瞬间就能放松心情，或是采用健康、舒适的绿色，让受众感到自由、放松的设计风格。

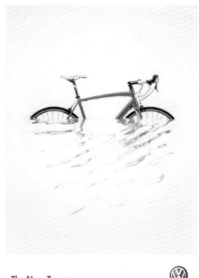

6.1.1　安全风格的图形设计

设计理念：这是一款无线网络安全的创意广告设计。该设计将一个个由矩形组合而成的围栏弯曲摆放，组合成 Wi-Fi 的图标样式，给人一种牢固、坚实的视觉感受，以此来突出无线网络的安全性。

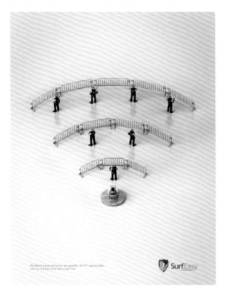

色彩点评：以灰色为主体色，使画面整体给人一种牢固、安全的视觉感受。

1 大面积运用灰色，使整体看起来和谐统一。将背景设置成灰色系的渐变，增强了整体的空间感。

2 突起的围栏让画面的层次感更加强烈。

3 将标识和部分文字设置成蓝色，给人一种冷静、安全、理智的视觉感受。

RGB=203,203,203 CMYK=24,18,18,0
RGB=239,239,239 CMYK=8,6,6,0
RGB=26,168,218 CMYK=73,20,11,0

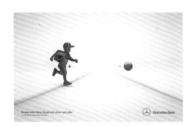

这是一款奔驰汽车预警安全系统的创意广告设计。广告通过在马路上追赶球的小男孩，向受众传递"如正负极般欲相互靠近，潜在危险也随之相伴"的信息，以此来突出产品的特点。红色的小男孩和蓝色的圆形在色彩方面形成了鲜明的对比，增强了画面的感染力，可以使受众对该广告产生深刻印象。

RGB=201,202,197 CMYK=25,18,21,0
RGB=250,250,250 CMYK=2,2,3,0
RGB=221,3,20 CMYK=16,99,100,0
RGB=37,122,185 CMYK=81,48,12,0
RGB=11,11,10 CMYK=89,84,85,75

这是一款交通安全类的公益广告设计。广告主要是宣传"请勿与司机交谈"的信息，将两个倾斜的矩形放在司机的嘴上面，形成叉号的样式，以此来与广告的主题相呼应。右下角通过云朵样式的会话框来突显文字，使其能够引起受众的注意力。

RGB=1,96,157 CMYK=90,63,21,0
RGB=146,199,215 CMYK=47,11,16,0
RGB=222,161,143 CMYK=16,45,40,0
RGB=233,44,24 CMYK=9,93,96,0

6.1.2 ▶ 安全风格的设计技巧——简洁用色

安全型的广告设计可以通过简洁而清新的配色吸引受众的注意力，使画面整体给人一种明快、干净、整洁的视觉感受，可以给受众留下深刻的印象。

这是一款菲亚特汽车安全气囊的平面广告设计。广告创意通过展现在多个安全气囊中间伸出的手势来展现产品的特点，以此效果来引起受众的共鸣。以白色为画面的主体色，使画面整体看上去简洁、干净。在画面的右下角，将产品的标识和文案用红色的矩形框选出来，容易吸引受众的注意力。

这是一款刹车系统的宣传广告设计。广告用白色的会话框突显文字，使其更容易吸引受众的注意力。通过小汽车的样式展现出刹车的场景，以此引起受众的共鸣。广告创意在配色方面简洁大方，使人印象深刻。

6.1.3 ▶ 配色方案

双色配色 三色配色 四色配色

6.1.4 ▶ 安全风格设计赏析

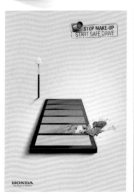

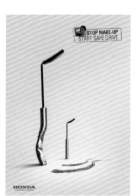

6.2 清新

　　图形创意设计的清新风格主要是根据图形与明度、饱和度较低的色彩和偏冷的色调相互结合来主导画面的整体风格,增强整体的视觉冲击力,使画面整体给人一种淡雅、清新、舒适的视觉感受。

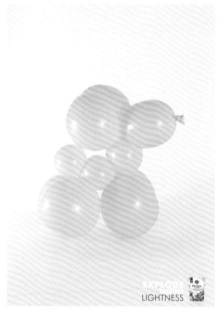

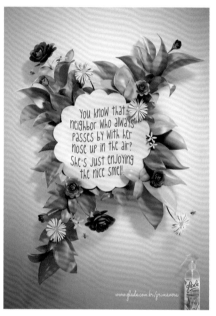

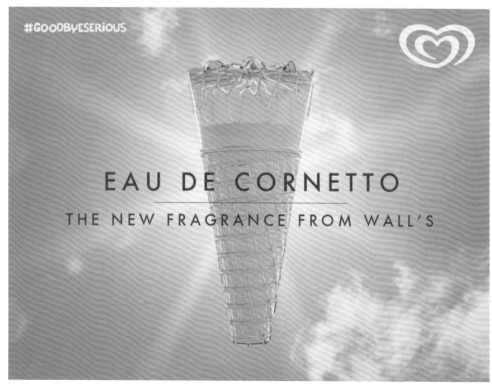

6.2.1 清新风格的图形设计

设计理念：这是一款饮料的创意广告设计。该设计通过展现水果的样式来点明产品的口味，广告创意新奇，容易吸引受众的注意力。

色彩点评：黄色的水果与红色的文字相互搭配，对比强烈，增强了画面整体的视觉冲击力，同时给人一种清新、凉爽的感觉。

1 渐变的背景颜色与阴影部分的设置增强了画面整体的空间感与层次感。

2 水果果皮围绕着饮料旋转，使画面整体动感十足。

3 将产品的样式摆放在画面的右下角，使受众对产品的样式与细节更加了解。

- RGB=118,153,194 CMYK=59,36,14,0
- RGB=237,204,4 CMYK=14,22,91,0
- RGB=136,161,10 CMYK=56,28,100,0
- RGB=221,41,55 CMYK=16,94,77,0

这是一款糖果的创意广告设计。该设计通过颜色与圆形、方形的相互结合，呈现出信号灯的样式，巧妙地将产品展示在画面中，使画面整体给人一种清新、干净的视觉感受。

- RGB=234,235,203 CMYK=12,6,26,0
- RGB=233,198,52 CMYK=15,25,84,0
- RGB=108,10,21 CMYK=53,100,100,38
- RGB=10,222,41 CMYK=67,0,97,0
- RGB=152,55,30 CMYK=57,79,97,36

这是一款企业宣传类的创意广告设计。广告的主题是"你的过去可以是他们的礼物。捐给有需要的人"。通过多边形的展现塑造出礼物的样式，稍有折损的背景与礼盒的样式点明了"折损"的主题。在配色方面，红色和绿色相互搭配，给人一种清爽、新鲜的视觉感受。

- RGB=121,174,86 CMYK=59,17,80,0
- RGB=253,1,0 CMYK=0,96,96,0
- RGB=0,94,0 CMYK=89,52,100,21
- RGB=225,222,231 CMYK=14,13,6,0

6.2.2　清新风格的设计技巧——色调明快

在明度和饱和度较低的色彩搭配中，明快的色调可以起到画龙点睛的作用，使其在画面中更加显眼，从而达到吸引受众眼球的效果。

这是一款美容产品的创意广告设计。广告以"不过滤，显示最自然真实的自己"为主题，将产品的细节通过圆角四边形和圆形的样式展现出来，与主题相呼应。通过明快的色彩使整个画面给人一种干净、清新的视觉感受。

这是一款燃料的创意广告设计。该设计通过圆形的容器与外侧的圆点将产品展示出来，圆形的展现使画面整体给人一种饱满的感觉，且富有张力。画面配色清新、明快，使人印象深刻。

6.2.3　配色方案

双色配色　　　　　　　三色配色　　　　　　　四色配色

6.2.4　清新风格设计赏析

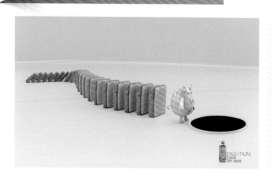

6.3 环保

　　环境保护是现今社会刻不容缓的问题之一，随着经济的迅速发展，对环境的污染也日益加重，所以有关机构开始大力宣传，呼吁全人类重视环境保护问题。

　　为了加大宣传力度，达到更好的宣传效果，人们逐渐将注意力转向环保类的公益广告上面，通过具有设计感的画面增强宣传效果，警醒受众重视环境保护，人人有责。

　　将环境保护与图形创意相互结合，透过图形蕴含的深层意义来引导受众的思维，将图形进行变形或是与实物相互结合，增强画面的感染力，从而增强广告的宣传效果。

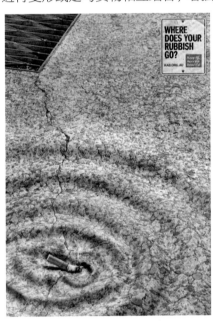 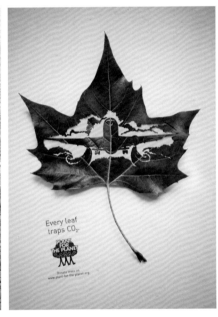

　　环境保护类的设计通常采用象征大自然的绿色为主体色，给人一种清新、自然的视觉感受，或者代表天空的蓝色，使整个画面更加清爽、干净。色彩的应用有助于主体的衬托和整体风格的引导。

ecotaste

6.3.1 环保风格的图形设计

设计理念：这是一款大众汽车环保类的创意广告设计。该设计将字母"O"和字母"W"组合在一起，组合出的图形延伸了其环保的特点和意义，引发受众产生共鸣。

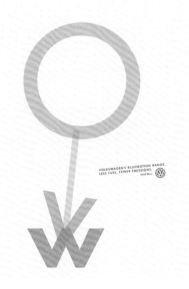

色彩点评：在配色方面，将黄色和绿色搭配在一起，可使画面整体给人一种清新、环保的视觉感受。

🌿巧妙地将字母组合成植物的形状，简洁易识，通俗易懂，与环保的主题相呼应。

🌿干净的背景颜色有助于衬托前景，并使整体给人一种纯净、自然的感觉。

🌿将产品的标识放置在画面的右侧，利用大小的对比区分主次，起到引导受众视线的作用。

RGB=248,242,230 CMYK=4,6,11,0

RGB=233,192,24 CMYK=15,28,90,0

RGB=111,172,76 CMYK=62,17,86,0

RGB=38,98,150 CMYK=87,62,26,0

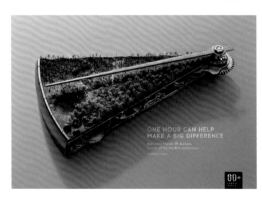

这是一款"地球一小时，环保节能活动"的创意广告设计。将大自然的环境与钟表的样式组合在一起，利用三角形的角度来凸显"一小时"的信息，使创意通俗易懂。

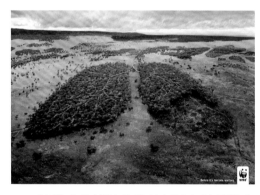

该款广告设计将自然环境与肺部器官的形状相互结合，通过荒凉与茂盛的对比使人警醒，效果逼真立体，通过新颖独特的创意向受众传递环保的理念。

RGB=136,131,128 CMYK=54,48,46,0

RGB=104,123,53 CMYK=67,46,98,5

RGB=49,49,43 CMYK=78,73,78,49

RGB=87,168,198 CMYK=66,3,20,0

RGB=109,143,56 CMYK=65,36,96,0

RGB=63,99,53 CMYK=79,53,95,17

RGB=190,208,212 CMYK=30,13,16,0

RGB=156,116,46 CMYK=47,58,95,3

6.3.2 环保风格的设计技巧——适当降低颜色的纯度

在环保类的设计中，太耀眼或是太暗淡的色彩搭配都会让人难以接受，适当降低色彩的纯度，可使画面整体给人一种自然、纯朴、舒适的视觉感受。

这是一款环保的广告创意，将融化的地球与冰激凌的样式结合在一起，再配以低纯度的色彩，使画面整体给人一种昏黑、暗淡的视觉感受，以此引发受众深思。

这是一款环保类的公益广告创意。画面降低了整体配色的纯度，使整个画面呈现出昏暗、低沉的视觉效果，以此画面警醒世人，注重环境保护，避免污水随意排放。

6.3.3 配色方案

双色配色　　　　　　三色配色　　　　　　四色配色

6.3.4 环保风格设计赏析

6.4 科技

具有科技感的设计主要是通过几何图形抽象的表达、线条棱角分明的展示、星光闪闪元素的呈现和具有金属感的画面效果相互结合，再搭配大量的蓝色、黑色、青色等色彩相互衬托，向受众呈现出具有科技感的画面。

通常情况下，具有科技感的设计主要应用于电影类、汽车类、电子产品类、数码产品类的广告宣传。

科技感的设计可以增强画面的宣传效果，让受众通过画面就能感受到其特点所在，从而达到吸引受众注意力、宣传产品的目的。

6.4.1 科技型的图形设计

设计理念：这是一款飞利浦吸尘器的创意广告设计。该创意通过圆形的发光点与奶牛上升的趋势从侧面向受众展现吸尘器的特点。

色彩点评：以背景的蓝色为主体色，搭配上白色的光束，给人一种神秘、科幻的视觉感受。

➊用奶牛的位置与方向向受众呈现出由下到上的动势，使画面生动活泼、富有动感。

➋通过草地和大树的元素展现来增强画面的空间感与层次感，使画面效果更加逼真。

➌通过光束和背景的颜色对比来引导受众的视线，使受众将视线集中在画面的中心位置。

RGB=30,129,151 CMYK=82,41,32,0
RGB=154,214,222 CMYK=44,3,1,17,0
RGB=20,51,59 CMYK=92,75,67,42
RGB=238,220,144 CMYK=12,15,51,0

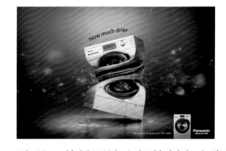

这是一款捷尼斯播放器的创意广告设计。广告用蓝色和灰色的多边形组合成打羽毛球的科技人，使画面整体科技感十足。同时，利用多边形位置以及颜色的应用增强画面的空间感与层次感，使效果更加逼真立体。

RGB=17,17,17 CMYK=87,83,82,72
RGB=170,170,170 CMYK=39,31,29,0
RGB=36,141,208 CMYK=78,37,5,0
RGB=243,243,243 CMYK=6,4,4,0

这是一款松下洗衣机的创意广告设计。广告利用螺旋的图案展现出正在旋转的洗衣机，以此来突出产品甩干的效果。背景采用渐变的蓝色，增强了整体的空间感，模糊的水珠与背景相互搭配，给人一种动感、科技的视觉感受。

RGB=85,176,231 CMYK=64,19,3,0
RGB=162,162,162 CMYK=42,34,32,0
RGB=5,18,37 CMYK=99,94,69,60
RGB=21,51,103 CMYK=100,92,43,8

6.4.2 科技型的设计技巧——丰富用色的层次感

科技型的设计在配色方面虽然有一些局限性，但是，在合理的范围内，较为丰富的用色可以增强画面整体的层次感，使画面整体看起来更加立体、逼真。

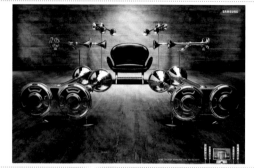

这是一款U盘的创意广告设计。画面虽然具有层次感，但是色彩的应用较为单调，给人一种呆板、单一的视觉感受。

这是一款三星家庭影院的创意广告设计。该设计通过渐变的背景和深浅不一的颜色搭配增强了画面整体的空间感与层次感，使画面效果看上去更加逼真立体。

6.4.3 配色方案

双色配色　　　　　三色配色　　　　　四色配色

6.4.4 科技风格设计赏析

6.5 凉爽

在图形类的平面设计中，要想让画面呈现出凉爽的风格，就需要通过视觉印象来引起受众的心理反应，例如，水、冰、雪这些自身就带有图形性质元素的展现，让受众通过视觉上看到的元素引发心理上的联想。

然而，只凭借元素的应用还远远不够，在设计中，还需要一些颜色的点缀，为不同类型的元素搭配上合理的色彩，借助颜色的应用可使整个画面冰爽刺激的效果更加深刻，让受众在看到画面的第一时间就有凉意来袭的感受。

通常情况下，凉爽风格主要应用在食品饮料类、夏季服装类、男士洗漱用品类、户外滑雪运动类等广告设计中，让受众看到广告时会有身临其境之感，尤其是在烈日炎炎的夏季，凉爽类的平面设计更能吸引受众的注意力。

6.5.1 凉爽风格的图形设计

设计理念：这是一款冰茶的创意宣传广告。广告将产品直接展示在画面中，点明了广告的主题，同时利用立体的冰块向受众传递了一种清凉、冰爽的视觉感受。

色彩点评：用蓝色来凸显凉爽的感觉，引发受众的共鸣，同时用红色的容器凸显产品，与蓝色相互搭配，对比强烈，增强了画面整体的视觉冲击力。

🔵产品的包装以蓝色的图形为背景来凸显产品的标识，使其更加显眼，引人注目。

🔵画面上方白色的文字稍微倾斜，使画面整体更加活泼生动。

🔵渐变的背景增强了画面整体的空间感，可以引导受众的视线，将注意力集中在画面的正中间。

■ RGB=84,176,199 CMYK=66,17,23,0
■ RGB=190,29,37 CMYK=32,99,97,1
□ RGB=255,255,255 CMYK=0,0,0,0
■ RGB=239,212,82 CMYK=12,18,74,0

这是一款果汁的创意广告设计。该设计将夏日海边的场景与瓶子的形状结合在一起，用椰树的展现来表明产品的口味。海浪、椰子树等元素使画面整体给人一种清凉、舒爽的视觉感受。

■ RGB=66,137,205 CMYK=75,43,3,0
■ RGB=139,225,250 CMYK=28,6,0,0
■ RGB=15,186,206 CMYK=72,7,25,0
■ RGB=223,235,251 CMYK=15,6,0,0
■ RGB=96,120,42 CMYK=70,47,100,6

该款大众汽车的创意广告设计通过雪的元素搭建成城堡的样式，搭配上三角形的旗帜，使其在画面中更加明显，以此来吸引受众的注意力，同时给人一种清凉、冰冷的视觉感受。

■ RGB=224,232,238 CMYK=15,7,6,0
□ RGB=255,255,255 CMYK=0,0,0,0
■ RGB=193,52,55 CMYK=31,92,81,1
■ RGB=232,193,78 CMYK=815,28,75,0
■ RGB=45,88,167 CMYK=87,69,8,0

6.5.2 凉爽风格的设计技巧——为广告添加点睛色

过于统一的色调难免平淡、乏味。为了避免这种现象，我们可以在广告中加入一抹亮色，如黄色、橙色、绿色等，让画面更鲜活、更能吸引人。

这是一款饮料的创意广告设计，蓝色的冰晶给人一种凉爽、寒冷的视觉感受，橘色的加入将整个画面中和为较为暗淡的色调，使画面整体明亮起来，给人一种眼前一亮的感觉，同时，显眼的橘色也起到引导受众视线的作用，让人过目不忘。

该款平面设计在蓝色和白色的背景上增添了黄色和绿色，使整个画面看上去冰冷但不单调，给人一种鲜活、新鲜的视觉感受。

6.5.3 配色方案

双色配色　　　　　三色配色　　　　　四色配色

6.5.4 凉爽风格设计赏析

6.6 美味

美味风格的图形创意设计通常通过将食品进行图形化设计，并将其合理地布局在设计作品的版面中，起到了直观介绍食品的作用。

产品的展示有助于受众更加细致地了解产品的特点，例如，油炸类食品的香脆、糕点类食品的香软、饮料类食品的纯净和天然。通过巧妙的设计打动消费者，从而达到宣传产品、刺激消费的目的。

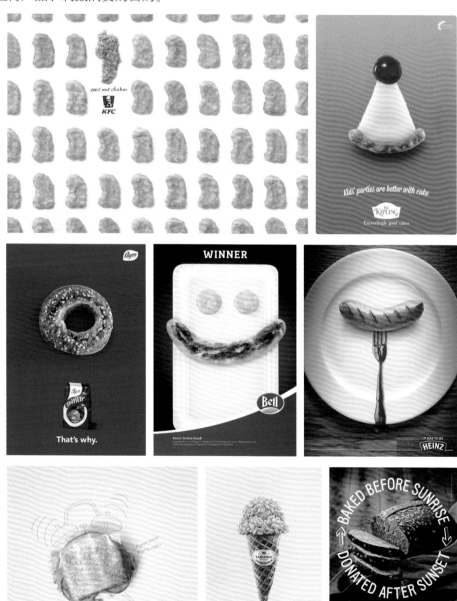

6.6.1 美味风格的图形设计

设计理念：这是一款可口可乐的创意广告设计。该设计将食物的拌料设计成产品瓶身的样式，通过图形的展示让受众了解广告的用意。

色彩点评：将拌料和背景设置成红色，与产品的包装相呼应，同时，红色与黄色搭配在一起可以增强受众的食欲，让受众看到广告就能体会到美味的感觉。

🔴 利用食品的展示来宣传产品，创意新奇，使人印象深刻。

🔴 满版式的构图方式增强了画面整体的延展性，更容易吸引受众的注意力。

🔴 在画面的右下角设计产品的标识，提升了产品的辨识度。

- RGB=196,26,31 CMYK=29,99,100,1
- RGB=222,201,141 CMYK=18,22,50,0
- RGB=255,255,255 CMYK=0,0,0,0
- RGB=202,203,221 CMYK=25,19,7,0

这是一款素食比萨的创意广告设计。该设计将西红柿的元素与比萨的形状相互结合，让受众了解到广告的用意所在，通过展示食品的细节来增强受众的食欲，圆形的应用可以将受众的视线集中在画面的正中间。

- RGB=255,255,255 CMYK=0,0,0,0
- RGB=230,125,92 CMYK=11,63,61,0
- RGB=207,50,40 CMYK=24,92,91,0
- RGB=21,116,171 CMYK=84,51,19,0

这是一款麦当劳汉堡的创意广告设计。将汉堡切开，进一步展现产品的细节与样式，将汉堡放置在多边形的器具上，可以用来凸显产品品质，引起受众的注意。

- RGB=114,164,181 CMYK=60,27,27,0
- RGB=226,224,222 CMYK=14,11,12,0
- RGB=178,75,36 CMYK=38,82,99,3
- RGB=183,185,48 CMYK=38,22,9,0

6.6.2 美味风格的设计技巧——提高颜色纯度更美味

适当提高画面的纯度，可以增强颜色之间的对比度，使整体风格更具感染力，让受众体会到产品的美味，增强受众的消费欲望。

在调节纯度之前，画面整体色调偏灰，背景与食品的颜色对比不够强烈，吸引力较弱。

调节纯度之后，增强了画面之间的对比，具有较强的视觉冲击力，让受众瞬间体会到商品的美味，增强受众的消费欲望。

6.6.3 配色方案

双色配色

三色配色

四色配色

6.6.4 美味风格设计赏析

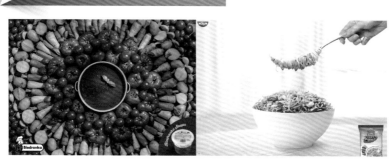

6.7 热情

　　图形创意设计中的热情风格主要是通过图形与色彩的相互搭配来展现的，通过二者的结合来吸引受众的注意力，从而可以更加生动形象地向受众传达信息。

　　在通常情况下，红色、橙色、黄色等一些较为鲜艳、显眼的色彩被广泛应用，搭配适当的元素可烘托出热情、活力、富有动感的画面。

设计理念：这是一款福特汽车的创意广告设计。该设计通过产品与品牌的展示来吸引受众的注意力。飘逸的字体与红色的背景样式使画面整体富有活力且动感十足。

色彩点评：红色和蓝色相互搭配，对比强烈，可以增强画面整体的视觉冲击力。

❶红色宽条纹的设计使整个空间更加立体且富有动感。

❷将产品放置在条纹的上方，有助于突出产品样式的展示，吸引受众的注意力。

- RGB=41,44,98 CMYK=96,97,43,10
- RGB=255,255,255 CMYK=0,0,0,0
- RGB=186,187,189 CMYK=31,24,22,0
- RGB=32,72,124 CMYK=93,79,35,1
- RGB=41,44,98 CMYK=96,97,43,10

这是一款可口可乐的创意广告设计。该设计通过简单的图形展示引导受众联想到产品的经典样式，使画面富有动感，并且给人一种热情、活力十足的视觉感受。

- RGB=240,234,227 CMYK=7,9,11,0
- RGB=255,255,255 CMYK=0,0,0,0

这是一款汽车的创意广告设计。广告以"腾出空间智能的世界"为主题，通过圆形上下的对比来展现产品的特点，将黄色和橙色搭配在一起，使画面整体给人一种活泼、热情的视觉感受。

- RGB=239,81,44 CMYK=6,82,83,0
- RGB=254,202,54 CMYK=4,27,81,0
- RGB=0,0,0 CMYK=93,88,89,80
- RGB=255,255,255 CMYK=0,0,0,0

6.7.2 热情风格的设计技巧——注意颜色的统一

在平面设计中，如果画面中应用的颜色过于花哨，会使整体看起来比较凌乱且分不清主次；相反，如果采用相同色系的搭配方案，可以通过颜色的对比来区分主次，同时能给人一种和谐统一的视觉感受。

这是一款家具的创意广告设计。广告设计没有将颜色统一，创意性的图形与右下角的产品展示关联性差。

修改过后将颜色设置成相同色系，增强了画面整体的美观性与关联性，同时使画面整体看上去和谐统一。

6.7.3 配色方案

双色配色

三色配色

四色配色

6.7.4 热情风格设计赏析

6.8 高端

高端风格的设计是指通过元素、形状、色彩的搭配向受众展现高等级、高层次的画面。整体风格给人以时尚、前卫、高端、大气的视觉感受。

高端风格一般采用明度较低的色彩相互搭配，如尊贵的紫色、奢华的金色、高贵的银色、稳重的棕色、深邃的宝蓝色、魅艳的勃艮第酒红等，通过色彩的搭配展现出深受人们喜爱、超凡脱俗的精美画面。该风格的作品可以在更深层次上展现出品牌的风格与内涵，加强受众对品牌的认知与关注。

高端风格的设计主要应用于高端品质的商品，如房地产、奢侈品、汽车等各种高品质的商品。

6.8.1　高端风格的图形设计

设计理念：这是一款巧克力的包装设计。该设计整体采用四边形的包装样式，给人一种稳定、平静的视觉感受。

色彩点评：在配色方面，大面积应用宝蓝色使包装整体上给人一种深邃、高端的视觉感受。

➊ 将巧克力的侧面展现在画面的中心位置，在展现出产品样式的同时，也将包装面一分为二，使包装整体看上去规整有序。

➋ 左右两侧文字颜色的对比较为强烈，使包装面主次分明，可以起到引导受众视线的作用。

- ■ RGB=59,134,231 CMYK=75,44,0,0
- ■ RGB=36,25,29 CMYK=80,83,76,63
- □ RGB=255,255,255 CMYK=0,0,0,0
- ▨ RGB=116,46,22 CMYK=52,88,100,32

这是一款大理石的图案台灯设计。该设计将台灯塑造成圆形的样式，整体给人一种时尚、简约的视觉感受。产品本身使用黑色、灰色和金色相互搭配，给人一种奢华、大气的视觉感受。

这是一款香槟酒的平面设计。产品的瓶身设计打破常规，将线条和字母进行组合，排列成菱形，增强了整体的层次感。在配色方面，采用蓝色和金色相互搭配，给人一种神秘、优雅的视觉感受。

- ■ RGB=67,68,72 CMYK=77,71,64,28
- ■ RGB=94,94,94 CMYK=70,62,59,11
- ■ RGB=154,117,42 CMYK=48,57,97,3
- ■ RGB=233,229,230 CMYK=11,10,14,0

- ■ RGB=5,5,5 CMYK=91,86,87,78
- ■ RGB=41,78,115 CMYK=90,73,42,5
- ■ RGB=254,219,147 CMYK=2,19,48,0
- ■ RGB=63,63,63 CMYK=77,71,68,35

6.8.2 高端风格的设计技巧——活跃画面气氛

高端风格的设计在配色方面由于大部分颜色比较暗淡、沉闷，所以很容易给人一种压抑的视觉感受。相反地，如果在设计中添加一抹亮色，或是添加较为活泼的元素，就可以使画面整体更加生动有趣。

这是一款伏特加酒瓶的包装设计。将瓶身设计成水滴的样式，简约、大气，但是在整体的配色上略显单调、沉闷。

修改后，为该产品的包装设计增添了蓝色，使其在高端优雅的基础上增添了一丝活泼、生动的视觉色彩。

6.8.3 配色方案

双色配色 三色配色 四色配色

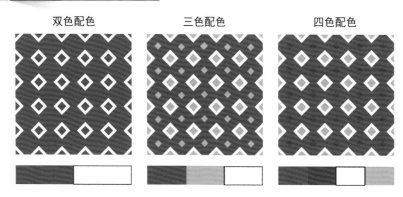

6.8.4 高端风格设计赏析

6.9 朴实

朴实风格的设计可以给人一种简单、踏实的视觉感受。利用纯朴的色彩搭配来展现朴素、诚实、沉稳、低调的设计风格。

在图形创意设计中，朴实风格的设计几乎不会以夸张、大胆的图形呈现在受众的眼前，一般情况下，图形的设计与变形相对来说较为温和，与整体风格的呼应更紧密。

朴实风格的设计一般采用中明度的色调搭配，这种搭配方式可使画面整体更加温和，如米色、麦色、沙茶色、灰色、棕色、咖啡色。

设计理念：这是一款咖啡的创意广告设计。广告将椭圆形的咖啡展现在画面中，先点明产品的属性，然后通过圆角矩形和四边形来凸显文字，从而达到引导受众视线的作用。

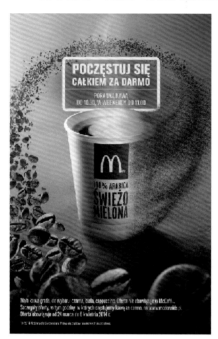

色彩点评：作品以咖啡色为主色调，给人一种优雅、朴素、舒适的视觉感受。

❶从咖啡豆到咖啡粉的变换呈现出了产品的制作过程，以新奇的创意引起受众的注意。

❷画面的整体都是同一色系，给人以和谐统一的视觉感受。

❸咖啡色的背景加上咖啡豆、咖啡粉和咖啡的修饰，增强了画面的感染力。

- RGB=32,16,7 CMYK=78,84,92,71
- RGB=108,78,45 CMYK=59,68,90,25
- RGB=43,57,32 CMYK=81,66,95,48
- RGB=148,103,49 CMYK=49,63,93,7

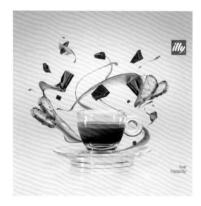

这是一款咖啡的创意广告设计。该设计用零碎的巧克力来展现产品的口味，同时搭配上甜点与流动的液体，使画面整体动感十足。咖啡的展示与相同色系的色彩搭配给人一种醇厚、简朴的视觉感受。

- RGB=203,186,168 CMYK=25,28,33,0
- RGB=133,76,33 CMYK=51,75,100,18
- RGB=236,212,122 CMYK=13,18,59,0
- RGB=237,27,30 CMYK=6,96,92,0

这是一款书籍的封面设计。该设计通过矩形的色块引导受众将视线集中在画面中间的文字上。牛皮纸的材质使整个画面的色彩尽显朴素淡雅，给人一种朴实、低调的视觉感受。

- RGB=210,195,176 CMYK=22,24,31,0
- RGB=191,164,140 CMYK=31,38,44,0
- RGB=78,50,73 CMYK=74,86,57,28
- RGB=47,21,45 CMYK=81,96,64,52
- RGB=0,0,0 CMYK=93,88,89,80

6.9.2 ▶ 朴实风格的设计技巧——画面要有深色颜色

大面积中和色调的色彩会使画面难以分清主次，如果在画面中融入一些较深的颜色，就可以为画面添加一些稳重、踏实的感觉，使画面更具吸引力。

这是一款家具的平面广告设计。该设计以多边形的地板样式为背景，画面中将衣物等物品摆放成箭头的样式，以此来吸引受众的注意力，引导受众的视线。深浅颜色的搭配增强了画面整体的层次感。

这是一款食品类的创意广告设计。广告主要想凸显食品的材料取自大自然，因此在田地里设置了四边形和对钩的样式，以此来与主题相呼应。通过图形的应用简洁明了地展现出了广告的主题。画面中深浅色彩的搭配增强了画面的层次感与空间感，使画面看上去更加逼真、立体。

6.9.3 ▶ 配色方案

双色配色　　　　　　三色配色　　　　　　四色配色

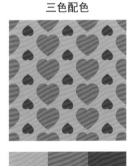

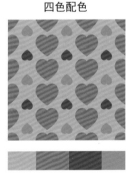

6.9.4 ▶ 朴实风格设计赏析

6.10 浪漫

一说起浪漫，人们首先会想到华丽、尊贵的紫色。所以，在浪漫风格的设计中，紫色的应用最为常见。浪漫风格的设计可以给人一种梦幻、优雅、富有诗意、充满幻想的视觉感受，一直以来深受女性的喜爱，所以，浪漫风格的设计主要针对女性人群。

在图形创意设计中，浪漫风格主要是应用流畅的线条、饱满圆融的圆形和曲线展示优美的画面，使画面整体给人一种华贵、神秘、稳重、优雅的视觉感受。

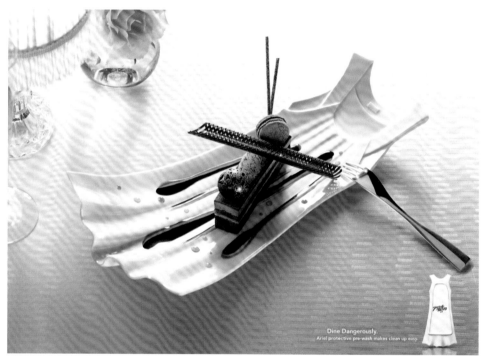

6.10.1　浪漫风格的图形设计

设计理念：这是一款浪漫风格的杂志封面设计。人物的服装通过将圆形、星星、多边形与条纹等多种图形的元素相互结合，给受众呈现出丰富、时尚的视觉感受。

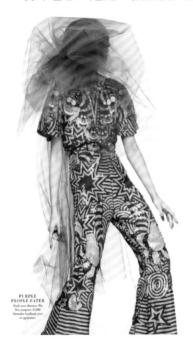

色彩点评：在配色方面，采用紫色系的配色，整体上给人一种浪漫、优雅、梦幻的视觉感受。

🟣紫色的头纱与服装的颜色相呼应，给人一种如梦如幻、优雅高贵的视觉感受。

🟣背景采用纯洁、干净的白色，与丰富的前景形成了鲜明的对比。

🟣黑色文字部分与白色的背景和紫色服装对比强烈，使其在整个画面中能够凸显出来。

☐ RGB=255,255,255 CMYK=0,0,0,0

▨ RGB=240,143,196 CMYK=8,57,0,0

▨ RGB=140,50,228 CMYK=710,79,0,0

■ RGB=0,0,0 CMYK=93,98,99,80

这是一款美发用品的平面设计。产品的包装通过圆形来凸显文案，起到引导受众视线的作用，同时粉色的背景和花纹使画面整体给人一种清新、浪漫的视觉感受。

▨ RGB=247,200,194 CMYK=3,30,19,0

■ RGB=77,111,54 CMYK=75,49,97,10

☐ RGB=244,240,238 CMYK5,7,6,0

■ RGB=176,94,51 CMYK=38,73,88,2

▨ RGB=111,193,183 CMYK=58,8,35,0

这是一款护肤品的平面设计。在该设计中，粉色的包装与花瓣元素的搭配给人一种优美、温婉的视觉感受。利用与瓶身形状相似的四边形烘托文案，起到引导视线，凸显文字的作用。

RGB=245,245,245 CMYK=5,4,4,0

RGB=221,222,216 CMYK=16,11,15,0

RGB=221,211,184 CMYK=17,17,30,0

RGB=217,187,179 CMYK=18,31,26,0

6.10.2　浪漫风格的设计技巧——流畅的线条元素

在浪漫风格的创意广告设计中,流畅线条的应用可以使画面看上去更加柔美、优雅,还可以增强画面的层次感和空间感,使画面看上去更加生动形象。

这是一款香水的创意广告设计。该设计通过人物飞舞的裙子展现出浪漫、大气的风格,烘托出优雅、神秘的气息。将产品摆放在画面的右下角,棱角分明的多边形包装设计增强了画面整体的层次感与空间感。

这是一款情人节主题的甜点设计。该设计用心形作为装饰点缀物,与主题相呼应,悬挂的彩带自然垂落,使画面看上去更加柔美、优雅。精致的甜品给人一种甜蜜、浪漫的感觉。

6.10.3　配色方案

双色配色　　　　　　三色配色　　　　　　四色配色

6.10.4　浪漫风格设计赏析

6.11 坚硬

　　图形创意设计中的坚硬风格主要是通过一些带有棱角的图形来表现的，例如三角形、四边形、多边形或是一些立体图形的展现，可以给受众一种牢固、结实、坚硬、挺拔的视觉感受。

　　由于坚硬风格自身比较符合男性的特点，也颇受男性消费者的青睐，所以坚硬风格的创意大多体现在针对男性的产品设计中，例如科技产品、电子产品、汽车以及烟酒类产品的包装、宣传广告等多个方面。

设计理念：这是一款工具类的摄影作品。该作品通过将产品直接展示在受众的眼前，根据其自身的属性给人一种坚硬、冰冷、坚挺的视觉感受。

色彩点评：以黑色为背景颜色，配以产品自身由灰色到深灰色的渐变，给人一种深沉、冷漠、神秘、稳重的视觉感受。

1️⃣ 产品自身的金属质感增强了画面整体坚硬、冰冷的效果。

2️⃣ 将工具展示在画面的正中心位置，最容易吸引受众的注意力。

3️⃣ 在工具的周围没有过多的修饰，背景与工具展示的风格一致化，给人一种和谐统一的视觉感受。

■ RGB=27,27,27 CMYK=84,80,79,65
▨ RGB=204,204,204 CMYK=23,18,17,0
■ RGB=61,61,61 CMYK=77,71,69,37

这是一款头盔的创意广告设计。该设计利用圆形和尖角的设计给人一种坚挺、结实的视觉感受，以此来凸显产品的特点。

■ RGB=38,176,230 CMYK=71,16,7,0
■ RGB=66,129,181 CMYK=76,45,17,0
■ RGB=184,45,50 CMYK=35,95,86,2
■ RGB=19,25,50 CMYK=96,95,63,50

这是一款戛纳广告节的插画设计。该设计将多种棱角分明的图形相结合，拼凑出狮子的样式，使画面整体给人一种坚硬、刚强的视觉感受。

■ RGB=2,1,15 CMYK=94,92,79,73
■ RGB=65,191,162 CMYK=68,2,48,0
■ RGB=192,20,27 CMYK=32,100,100,1
■ RGB=2,80,152 CMYK=94,73,17,0
▨ RGB=253,215,6 CMYK=6,19,88,0

6.11.2 坚硬风格的设计技巧——加入一抹亮色

坚硬风格的设计大多数采用较为低调深沉的颜色，如果在画面中添加一抹亮色，打破呆板、单一的搭配风格，会使画面更加容易吸引受众的注意力。

这虽然是一款家具与日用品的创意广告设计，但是并没有大面积应用"门"的颜色，而是选用较为鲜亮的蓝色，与沉闷的棕色形成了鲜明的对比，容易吸引受众的注意力。

这是一款德国世界报的平面广告设计。文字的展现在向受众传递信息的同时，也使画面整体看上去更加立体逼真，周围搭配上红色和蓝色的立体图形，给人一种坚固、刚硬的视觉感受。

6.11.3 配色方案

双色配色　　　　　　　三色配色　　　　　　　四色配色

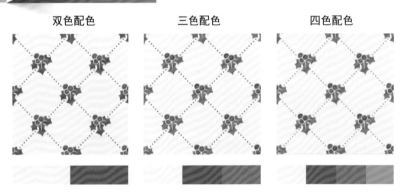

6.11.4 坚硬风格设计赏析

6.12　纯净

　　纯净风格的设计可以给人一种纯洁无污染，干净单纯的视觉感受。在配色方面，明度和纯度相对较高，没有过多颜色的修饰，大多以纯洁的白色和干净的蓝色为主，给人一种清爽、舒适、干净、明快的感受。

　　在一般情况下，纯净风格设计的画面自然干净、纯洁明快，内容与含义的展现简洁明确，可使人一目了然。

　　在图形的设计方面，纯净感主要体现为简单清晰的图形创意，在此基础上使图形具有代表性，能够准确生动地展现出设计的含义与目的，将画面准确便捷地呈现在受众的眼前，具有简单易识的效果。

6.12.1　纯净风格的图形设计

设计理念：这是一款牙膏的创意广告设计。广告以"一张健康的嘴，让你像婴儿一样睡觉"为创作主题，将牙膏设计成婴儿在睡觉的样式，以此与广告的主题相呼应。

色彩点评：在配色方面，以蓝色和白色为主，整体给人一种干净、纯洁、的视觉感受。

🔵 通过牙膏、牙刷样式的展现让受众明确广告的含义与主题，引起受众的共鸣。

🔵 将产品标识放置在画面的右上角，红色、白色和蓝色的配色方案增强了画面整体的视觉冲击力。

🔵 渐变的背景颜色增强了画面的空间感，同时具有引导受众视线的效果。

- RGB=178,210,220 CMYK=36,10,14,0
- RGB=255,255,255 CMYK=0,0,0,0
- RGB=38,98,137 CMYK=87,62,35,0
- RGB=230,43,30 CMYK=11,93,93,0

这是一款纸巾的创意广告设计。该设计通过对圆形的变形与结合展现出眼睛的样式，与文字相互结合，呈现出一种伤心的情感，以此来侧面宣传产品；通过蓝色和水滴的设计使画面整体给人一种纯净的视觉感受。

- RGB=223,242,249 CMYK=11,3,2,0
- RGB=115,202,237 CMYK=55,6,8,0
- RGB=0,114,173 CMYK=86,52,17,0
- RGB=68,93,161 CMYK=81,67,14,0
- RGB=241,38,67 CMYK=4,93,66,0

这是一款珠宝首饰的平面设计。该设计通过圆形产品的展示给人一种温和、浪漫的视觉感受。在配色方面，应用浅蓝色为背景，让整个画面更加清新、干净。

- RGB=197,214,222 CMYK=27,12,11,0
- RGB=194,195,201 CMYK=28,22,17,0
- RGB=252,227,198 CMYK=2,15,24,0
- RGB=242,246,249 CMYK=7,3,2,0
- RGB=187,205,215 CMYK=31,15,13,0

6.12.2 纯净风格的设计技巧——增添一抹绿色

在纯净风格的设计中，增添一抹具有自然、清新属性的绿色，会使画面整体看起来更加舒适、清爽、自然且富有生机。

这是一款葡萄酒的创意广告设计。该设计用瓶身与酒杯的形状点明主题，利用绿色的曲线呈现出半圆形，用来引导受众的视线。采用蓝色为主体色，在画面中将瓶身设计成绿色，为纯净的画面增添了一丝清新、清爽的气息。

这是一款隐形眼镜护理液的创意广告设计。该设计通过隐形眼镜和水滴的样式来突出产品的属性。在配色方面，绿色的应用向受众传递一种绿色健康的视觉感受，同时也使整个画面更加清爽、干净。

6.12.3 配色方案

双色配色

三色配色

四色配色

6.12.4 纯净风格设计赏析

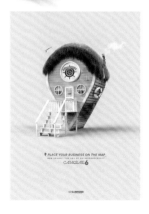

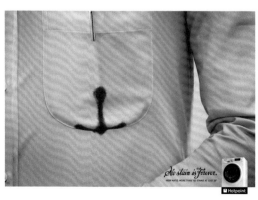

6.13 复古

　　复古风格的设计是通过旧时代的元素引领新的时尚，使画面整体风格典雅、端庄、高贵、华丽。在图形创意设计中，复古风格的呈现需要图形与色彩相互结合，通过富有创意的设计展现出个性化的风格。

　　通常在色彩搭配方面，复古风格大多采用暖色调，如黄色、棕色、红色、驼色、米色、卡其色、咖啡色等色彩，展现出端庄简朴，理性且富有活力的新浪漫主义风格。

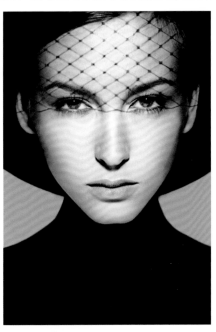

设计理念：这是一款促销类的复古风格海报设计。设计通过红色矩形将白色文字凸显出来，使其在画面中更加显眼，起到了很好的衬托作用，让受众对海报的用意一目了然。

色彩点评：画面采用纯度和明度较低的红色、黄色相互搭配，使其显眼却不张扬。

❶ 作品背景采用复古的纹理，直接传递出了作品整体的设计风格。

❷ 将飘带设置成红色的渐变，增强了画面的感染力，同时也使画面更富有层次感和空间感。

❸ 利用简洁的文字描述表达出了海报宣传的用意，通俗易懂，使人印象深刻。

RGB=228,209,177 CMYK=14,20,33,0
RGB=175,25,50 CMYK=38,100,85,4
RGB=240,92,78 CMYK=5,78,64,0

<div style="text-align: right">
</div>

这是一款复古风格的网页设计。通过图形的设计来引导受众进行浏览，帮助受众区分类别，让整个画面看上去更加规整有序。

RGB=0,0,0 CMYK=93,98,99,80
RGB=208,190,153 CMYK=23,26,42,0
RGB=161,137,101 CMYK=45,48,63,0
RGB=44,37,29 CMYK=77,76,84,59

这是一款书籍的封面设计。通过多个矩形相互交错，组合成叉号的样式进行规则整齐的排列，增强了画面的节奏感与韵律感。在配色方面，单色暖调的背景图片强调了整体的色彩情感基调，给人一种复古、守旧的视觉感受。

RGB=255,255,227 CMYK=2,0,16,0
RGB=205,197,176 CMYK=24,22,32,0
RGB=133,127,115 CMYK=56,50,54,0
RGB=195,24,7 CMYK=30,99,100,1
RGB=0,0,0 CMYK=93,88,89,80

6.13.2 复古风格的设计技巧——突出风格个性

由于复古风格的种类繁多，所以在设计的过程中要注意突出品牌及产品的主要风格，通过具有代表性的元素或设计技巧使画面更具特色、个性化更足，以此让受众对其产生深刻的印象。

该书籍的封面设计中，在中心位置设计了以正方形为主的图案样式，并运用了中心型构图，以凹凸印刷的浮雕效果为重心点，给人以简洁、醒目的视觉感受，以褐色为主色调，且整体色调统一、和谐。

这是一款食品类的创意广告设计。该设计通过圆形来引导受众的视线，利用放大镜的元素将食品的细节展现出来，突出产品取材的纯天然性，同时也增强了画面整体的趣味性。棕色系的颜色搭配使画面整体具有复古的风格，也体现出产品踏实、可信的特点。

6.13.3 配色方案

双色配色　　　　　三色配色　　　　　四色配色

6.13.4 复古风格设计赏析

设计实战：质感气泡色彩的视觉印象

6.14.1　设计说明

平面设计中色彩的运用：

色彩是平面设计中的一个重要元素，对画面整体的表达效果起着决定性的作用。通常来讲，色彩的应用是信息传递和想法表达的一种视觉性的呈现。

商家要求：

商家对该款设计的色彩要求是：根据色彩的应用与搭配，使画面整体更具吸引力，要体现出较强的空间感和层次感。

解决方案：

通过商家所提出来的要求，要想使画面整体具有视觉感染力，并且富有较强的层次感和空间感，就需要采用不同种类的色彩搭配来展现，例如邻近色、对比色、互补色的搭配方法，使画面能够吸引更多受众的目光。

特点：

◆　增强画面的美感。

◆　使画面富有较强的视觉冲击力。

◆　凸显出画面的整体风格。

6.14.2 自然感和浪漫感的平面广告视觉印象

自然感的平面广告视觉印象	分　析

设计师清单：

- 在设计的过程中，不同种类的颜色搭配可以展现不同的设计风格。
- 本作品采用蓝色为主体色，并将相同色系的颜色相互搭配，使画面整体给人一种自然、纯净的视觉感受。
- 通过深浅颜色的对比，使画面的整体效果看上去更加立体，成功地拉近了画面的距离感，突出前景物的展现。

浪漫感的平面广告视觉印象	分　析

设计师清单：

- 该款平面设计通过展现不同明度和纯度的色彩使画面整体给人一种浪漫、温柔的视觉感受。
- 浪漫、温柔风格的平面设计在一般情况下更容易吸引女性消费者的注意力，因此在此类平面设计的过程中通常会添加一些具有浪漫气氛的元素来凸显画面的主题风格。

清爽感的平面广告视觉印象	分 析
 设计师清单： 	● 颜色是一种能够表达心情和状态的元素，使人对画面产生第一印象，因此，色彩的搭配对平面设计来讲十分重要。 ● 该款平面设计采用绿色为主体色，使画面整体给人一种清新、自然的视觉感受。 ● 绿色是大自然中常见的颜色，具有清爽、天然的视觉效果，使画面整体看上去美观且富有生机。

火热感的平面广告视觉印象	分 析
 设计师清单： 	● 色彩是平面设计中信息传达的一部分，通过色彩的展现让受众对画面的整体风格具有一定的了解，并通过色彩的应用使画面更加美观、主题更加饱满，从而达到加大宣传力度的效果与作用。 ● 画面整体以红色为主体色，使画面整体给人一种热情、奔放、喜庆的视觉感受。

6.14.4 高贵感和温馨感的平面广告视觉印象

高贵感的平面广告视觉印象	分　析
 设计师清单： 	● 色彩的应用可以增强受众对画面整体的认知度，好的色彩搭配可以给受众留下深刻的印象，甚至久久不能忘怀。 ● 紫色的应用可以使画面整体体现出一种高贵、神秘、优雅的视觉感受，突出画面稳重、神圣的气质。 ● 高光和阴影部分的设计可以增强画面整体的层次感和空间感，使画面的整体效果看上去更加逼真立体。
温馨感的平面广告视觉印象	分　析
 设计师清单： 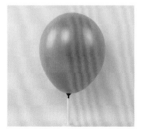	● 色彩的应用除了能够体现画面的整体风格之外，还可以刺激受众的视觉神经，吸引受众的注意力，通过色彩的引导让受众注意到宣传的内容。 ● 橘色是一种较为鲜艳、显眼的颜色，橘色的应用可以给画面带来较强的视觉感染力，使画面在众多设计中脱颖而出，具有吸引受众视线、引导受众目光的作用。

图形创意设计秘籍

　　图形创意是广告设计作品的一种表现形式，是设计作品中最为敏感且备受瞩目的视觉中心，在一个优秀的设计作品中，图形能够直观、具体、清晰、准确地向受众传达设计主题，通过图形元素简洁有效地展现出具有感染力和渗透力的画面，并且使受众对其中的内涵与主题清晰明了。由此可见，图形的创意设计是整个创意设计中的灵魂所在。

◆　是一种直观、具象的视觉表达形式。

◆　能够增强视觉的丰富性和愉悦性。

◆　能够快速、准确地进行传播。

◆　能够增强视觉感染力，引起人们的共鸣。

7.1 轻松把握色彩的技巧

色彩是一种具有感情的元素，能够让人产生联想，感受到风格的冷暖、元素的大小、物体的轻重和位置的前后等信息。在设计中，将色彩与图形元素相互搭配，可以烘托、渲染出整体的气氛，使画面看上去更有吸引力，给受众留下深刻的印象。

这是一款名为 Mentos 的糖果的创意广告设计。

- 虚化的背景和白色的人物肖像突出了色彩丰富的产品包装，搭配上人物的眼神，吸引受众将目光集中在产品身上，达到宣传产品的效果。
- 将文案和产品的样式放置在画面的右上角，丰富的色彩和立体的文字使其在画面中十分显眼。
- 在虚化的背景中，黄色的正方形板块中和了画面较为灰暗的色彩，使画面更加和谐统一。

这是一款保鲜膜的创意广告设计。

- 将背景颜色设置成与辣椒元素为相同色系的橘红色，使画面的整体效果和谐统一。鲜艳的颜色让画面看上去更加醒目，容易吸引受众的注意力。
- 将辣椒元素放置在白色圆角矩形的盘子上，突出元素之间的对比，引导受众的视线。
- 将保鲜膜内外的辣椒作对比，通过新鲜和干枯的样式向受众传达保鲜膜的特点与功效。

这是一款尿不湿的创意广告设计。

- 利用显眼的红色来增强文字信息的展现，使其在画面当中更加显眼，给人一种热情、活泼的视觉感受。
- 渐变的色彩和立体的图形增强了整体的层次感和空间感。
- 画面下方蓝色的矩形与红色形成鲜明的对比，使画面色彩搭配对比强烈，增强了整体的感染力，并以此吸引受众的注意力。

彰显强烈文字诉求的图形创意设计

在图形创意设计中，文字元素的展现也是视觉传达的一个重要部分，通过文字元素与图形元素的相互结合，可增强画面整体的趣味性和影响力。

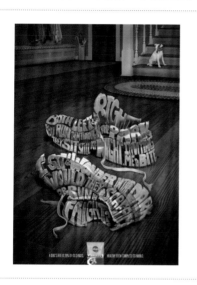

这是一款宠物食品类的创意广告设计。

- 将文字元素与鞋子的样式结合在一起，效果逼真立体，增强了表现力度，独特的创意使产品广告给受众留下深刻的印象。
- 将产品的样式放置在画面的最下方，黄色和蓝色的色彩搭配视觉冲击力较强。
- 通过展现狗狗与被咬破的鞋子来使受众产生感情上的共鸣，增强画面与产品的关联性。

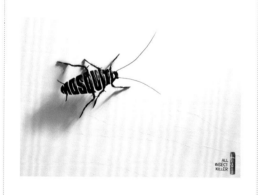

这是一款杀虫剂的创意广告设计。

- 通过对文字的创意变形将虫子的身体展现出来，增强趣味性，以此来引导受众阅读文字。
- 渐变的背景颜色使画面的层次感和空间感更加强烈。
- 将产品的样式以及宣传语展现在画面的右下角，在简单干净的画面中使人一目了然，达到宣传产品的目的。

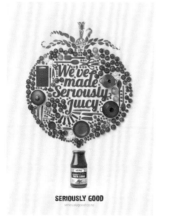

这是一款番茄酱的创意广告设计。

- 该款广告创意将文字元素放置在画面的正中间，并且通过色彩的对比来引导受众的视线。
- 利用水果元素和厨房器具的摆放呈现出番茄的样式，与广告的主题相呼应。
- 在整体配色方面，大部分采用相同色系的颜色相互搭配，引导受众产生共鸣，并由广告创意联想起番茄酱。

7.3 思维创新的永恒表达

创意是整个设计的灵魂所在，好的创意可以给受众留下深刻的印象，增强画面的宣传效果，在巧妙的构思中展现出想要表达的主题与思想。

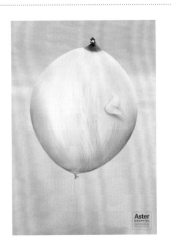

这是一款胃药的创意广告设计。广告的主题是"不要让气体填满你的胃"。

● 将动物的肚子与气球的元素结合在一起，用占比较大的圆形向受众展现出胃部被充满气体的样子，以夸张的表现手法使受众产生共鸣。
● 渐变的背景颜色增强了画面的空间感和层次感。
● 中心型的版式设计可以将受众的目光集中在画面的中心位置，起到引导受众视线的作用。

这是一款牙线的创意广告设计。广告的主题是"别让它逃离"。

● 将甜甜圈与气球的样式结合在一起，通过图形的展示使其样式更加逼真立体，以此来吸引受众的注意力。
● 画面中利用一根线的元素限制了气球的移动，与广告的主题相呼应，增强了广告创意与产品的关联性。
● 以绿色为背景颜色，突出了产品绿色健康的特点。

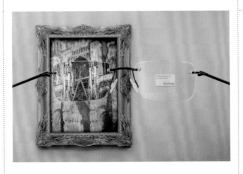

这是一款眼镜的创意广告设计。

● 通过四边形来引导受众的注意力，使受众将目光集中在画面中图形的位置，从而让受众注意到广告的创意所在。
● 将眼镜放置在画面的中心位置，通过模糊和清晰的对比展现戴上眼镜和不戴眼镜看到的事物的区别所在，以此引起受众的共鸣，从而起到宣传产品的作用，引发受众购买的欲望。
● 渐变的背景颜色使画面整体看上去更富立体感。

7.4 浅谈时代主流的图形创意魅力

在图形创意的设计中，运用具有时代感的元素可以增强画面的感染力，通过个性化的创意设计展现出画面的风格，将画面信息更加生动、具体地传达给受众。

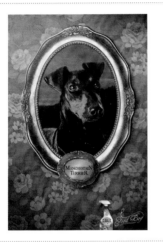

这是一款动物洗洁精的创意广告设计。

- 将宠物的图片放置在画面的中心位置，利用椭圆形的边框将宠物的图片突出，图形的应用起着突出主体物，引导受众视线的作用。
- 背景的颜色和花纹的样式使画面整体给人一种时尚、复古的视觉感受。
- 将产品的样式放置在画面的右下角，点明广告的主题，增强受众购买的欲望。

这是一款电池的创意广告设计。

- 通过圆形的元素将产品的样式展现在画面中显眼的位置，图形的应用可以突出产品的位置。
- 通过炫酷的汽车模型吸引受众的注意力，黑色和橘色的搭配使画面整体给人一种热情、充沛的视觉感受。
- 渐变的背景颜色增强了整体的空间感和层次感，使画面整体看上去更加逼真立体。

这是一款果汁饮料的创意广告设计。

- 该款广告出自埃及，将水果拟人化，利用图形的元素塑造出服装样式，展现了埃及地域服饰的特点。
- 创意没有将产品直接展现在画面中最为显眼的位置，而是将水果的元素突出在画面中，以此来展现产品取材的纯天然性并突出产品的特点，从而达到宣传产品的目的。
- 将背景颜色设置成为蓝色，使画面整体给人一种清爽、干净的视觉感受。

7.5 画龙点睛的巧妙手法

图形创意中的画龙点睛之笔主要体现在通过图形的展现、图形的创意性变形和图形与事物之间的联系让人产生联想，增强画面的表达效果，为画面整体效果锦上添花。

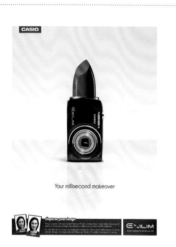

这是一款卡西欧数码相机的创意广告设计。

- 将相机自身与口红的样式结合在一起，并将整体设置成红色，突出了相机能让人变美的特点，以此来吸引女性消费者，增强消费者购买的欲望。
- 用红色的矩形凸显文字的位置，增强文字部分的视觉感染力，引导受众关注文字内容。
- 渐变的背景颜色和画面中产品的倒影增强了画面的空间感和层次感。

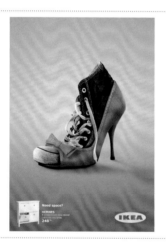

这是一款宜家家居的创意广告设计。

- 广告创意将两双鞋子结合在一起，突出了产品可以节省空间的特点，以此来吸引消费者的注意力，增强消费者消费的欲望。
- 矩形的标识虽然放置在画面的右下角，但是在配色方面采用黄色和蓝色相互搭配，增强了视觉冲击力，容易引起受众的注意。
- 将产品的样式展现在画面的左下角，使受众更加细致地了解产品的细节，以样式来吸引受众的注意力。

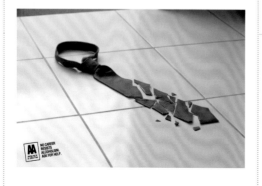

这是一款酗酒嗜酒的创意广告设计，广告的主题是"支离破碎"。

- 创意以破碎的领带为画面的中心，暗示了现实生活中，男士酗酒嗜酒的坏习惯会给生活带来的严重影响，引发受众警醒。
- 将一条领带分为多个碎片，通过多边形的、立体的图形来吸引受众的注意力，新奇的创意给受众留下深刻的印象。
- 多边形的阴影部分和瓷砖上明暗的对比，增强了画面整体的空间感和层次感。

怎样做到合理统一的构图形式

在图形创意设计中，合理统一的构图形式往往能够使主题更加突出，增强画面的表达效果，使画面看起来更加生动形象。

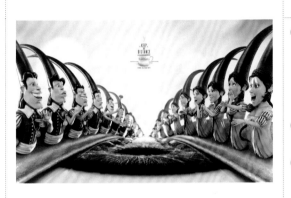

这是一款咖啡豆创意广告设计。

● 利用圆形和色彩的相互搭配让受众在看到画面的第一时间就能联想到"眼睛"的元素，将上下睫毛拟人化，用人物的表情和站姿向受众传达精力旺盛的寓意。

● 画面采用对称式的构图方式，使画面整体给人一种平衡、稳定的视觉感受。

● 将咖啡杯的样式和产品的标识展现在画面的中心位置，以此方法吸引受众的注意力，与主题相呼应。

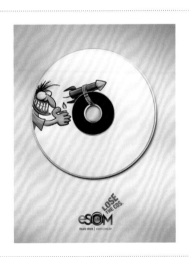

这是一款唱片的创意广告设计。

● 该款广告设计通过多个圆形元素的相互结合展现出 CD 的样式，以此来点明广告的宣传主题。

● 中心型的版式设计以独立且轮廓分明的图形应用占据版面的中心位置，增强了画面的感染力，起到引导受众视线的作用。

● 将简单的图形元素进行创意性的变形，通过三角形、矩形等多种图形元素塑造出卡通、立体的画面，增强了画面整体的趣味性，能使人产生深刻印象。

这是一款柔顺剂、柔软剂的创意广告设计。

● 广告创意通过大象自身的对比来展现产品的作用和效果，并以来引起受众产生共鸣，增强受众购买产品的欲望。

● 通过水平面将画面一分为二，利用上下两个矩形的空间展现创意的独特之处，引导受众区分上下两个空间的不同之处。

● 渐变的背景颜色增强了画面的空间感，并将背景颜色设置成与大象元素相同的色系，使画面整体看上去和谐统一。

7.7 符号所带来的视觉信息

在图形创意设计中，符号的应用可以帮助受众更加准确、便捷地了解创意的中心思想，提升受众对标识的认知度，使画面整体更具感染力。

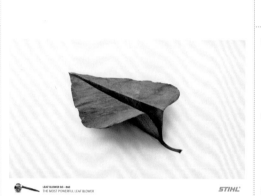

这是一款吹叶机的创意广告设计。

- 广告创意将树叶折叠成飞机的样式，以此来突出产品的属性以及作用，利用新奇的创意引导受众在看到广告的瞬间就能产生联想。
- 利用不同颜色的矩形将画面分为两个部分，一个部分用来凸显元素的展现，另一部分用来展现产品的样式和品牌的标识，可让受众对产品加深了解。
- 利用颜色的深浅和阴影部分的设计增强画面的立体效果，使画面看起来更加逼真生动。

这是一款宠物医院的创意广告设计。

- 广告创意将宠物的房子展现在画面的中心位置，以此向受众说明产品的属性。
- 将产品的标识放置在画面的右下角，以此点明广告的主题，同时，绿色的应用给人一种健康、天然的视觉感受，也与红色的房屋顶部形成鲜明的对比，增强了画面的视觉感染力。
- 渐变的背景颜色增强了画面整体的层次感与空间感。

这是一款可口可乐的创意广告设计。

- 画面通过图形宽窄的展示让受众在看到广告的第一时间就能联想到产品的标识，能够瞬间引起受众的共鸣。
- 对称式的构图方式使画面整体看起来稳定、平衡，将图形设置成曲线的形式，避免了画面呆板的布局，增强了画面的视觉感染力。
- 通过视觉符号向受众展现产品的标识，加深了产品品牌在消费者内心的印象。

7.8 如何做好主题的传播

在平面设计中，做好主题的传播可以通过画面的展现引发受众的共鸣，加深受众对所宣传事物的印象，从而达到事半功倍的效果。

这是一款保鲜盒的创意广告设计。

● 通过圆形等图形的元素与色彩的相互搭配，将蔬菜拟人化，增强了画面整体的视觉冲击力，同时还使画面更具趣味性。

● 将两种不同的蔬菜放在一起，通过表情的展示让受众从中得到信息，联想到日常生活中两种蔬菜味道混合的难题，使受众产生共鸣。

● 用白色圆形的盘子来突出主体物，使画面效果更加逼真立体，同时也可以起到引导受众视线的作用。

这是一款西门子刷碗机的创意广告设计。

● 将茶壶和盘子的样式结合在一起，展示在画面的中心位置，通过奇特的造型来吸引受众的注意力，增强画面的感染力，让受众对画面产生兴趣。

● 通过元素的结合凸显出产品的容量，以特点来吸引受众的注意力，增强消费者购买产品的欲望。

● 以白色的矩形为背景，突出了产品的品牌。矩形元素的应用起到了引导受众视线和突出产品标识的作用。

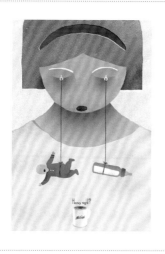

这是一款麦当劳咖啡的创意广告设计。

● 画面通过图形的搭配与展示塑造出女人、婴儿、奶瓶等元素，向受众传递女人因为照顾婴儿而感到非常困倦的信息。通过插画的形式生动形象地展现出生活中常见的场景，以此来引起受众产生共鸣。

● 通过人物困倦的信息来引导咖啡的元素，将咖啡摆放在画面的下方，点明广告的宣传主题。

● 在配色方面，橘黄色和蓝色相互搭配，增强了画面的视觉冲击力和感染力，容易引起受众的注意。

7.9 创造出视觉语言的形象表达

图形创意中视觉语言的形象表达主要是通过图形的展现和色彩的搭配向受众展现出具有丰富感情色彩的画面，此类设计能够充分地表达创意的主题思想，具有较强的吸引力。

这是一款本田汽车的创意广告设计。广告以"你认为什么会令你的眼睛感到惊讶？"为主题。

- 广告创意通过张大的瞳孔向受众展现出惊讶的感觉，以此增强画面的表达效果，吸引受众的注意力，并与广告的主题相呼应。
- 通过圆形的瞳孔引导受众一步一步地注意到瞳孔中本田汽车的倒影，从而达到宣传产品的效果。
- 通过阴影部分和圆形内花纹的展示，增强了画面整体的空间感和层次感，使画面的整体更加逼真、立体。

这是一款医药类的创意广告设计。

- 多个矩形组合成的立体的盒子，增强了画面整体的空间感与层次感。
- 利用透明的盒子将人物的头部和脖子封锁起来，一条蛇缠绕着人物的颈部，通过人物痛苦的表情展现出病痛缠身的感觉，以此来引起受众产生共鸣。
- 纯度和明度较低的背景颜色渲染了主题风格，具有增强画面感染力的效果。

这是一款去污洗涤剂的创意广告设计。

- 通过图形和服装的突起展现出鳄鱼吃小鱼的画面，以此向受众展现出产品的功效。
- 利用突起的样式和颜色的对比来增强画面的层次感和空间感，使画面看起来更加生动、立体。
- 将产品的标识放置在画面的右下角，利用图形的样式和颜色的搭配将其凸显出来，使受众对之一目了然。

7.10 形神兼具的艺术感染效果

形神兼具的创意设计可以增强画面的艺术效果，准确、清晰地向受众传递画面中蕴含的信息与内涵，给人一种逼真、立体的视觉效果。

这是一款瑜伽中心的创意广告设计。

● 广告创意将人物的身体进行旋转，下面是各种形状的物品，以此来向受众传递人物将烦恼全部倒出来的信息。

● 通过人物的表情和身体的形态生动形象地向受众暗示出练习瑜伽的效果和作用，以此来吸引受众的注意力。

● 利用方形的地毯引导受众的视线，通过渐变的背景颜色增强了画面的层次感和空间感。

这是一款食品类的创意广告设计。

● 广告创意把动物拟人化，将洋葱圈套在小动物的身上，通过小动物生动形象的表情增强画面的趣味性，并向受众展现了产品的口味。

● 将绿色设置为背景颜色，增强了画面整体的视觉冲击力。同时也展现出了食品的绿色与纯天然性。

● 将产品的样式放置在画面的右下角，以此与广告的主题相呼应。产品包装的主体色与背景颜色为相同色系，使画面整体看上去和谐统一。

这是一款泡泡糖的创意广告设计。

● 该款广告创意通过圆形的展现向受众宣传产品的属性，效果生动形象、逼真立体，可使受众产生深刻印象。

● 将产品的样式放置在画面的左下角，加深了受众对产品的印象。

● 渐变的背景颜色增强了画面的空间感和层次感。

● 在圆形的上面添加了蓝色的元素，以此来表明产品的口味。

7.11 直击心理的图形创意设计

在图形创意设计中，通过了解受众的内心世界，有针对性地设计出别出心裁、奇思妙想的创意，可以使广告给受众留下更加深刻的印象，让人回味无穷，通过画面元素的传播引发受众产生共鸣。

这是一款厨房厨具菜刀的创意广告设计。

- 广告创意通过展现橘色交错排列的矩形来代替被均匀切分的蔬菜，以此向受众传递产品的作用以及特点。
- 将产品的样式展现在画面的右下角，点明画面的宣传主题，让受众了解产品的细节。
- 渐变的灰色背景，增强了画面的空间感和层次感，同时也起到为前景做衬托的作用。

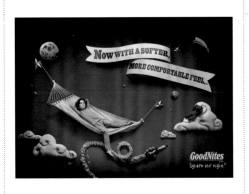

这是一款儿童睡衣的创意广告设计。

- 广告创意通过图形、图案的展现呈现出卡通、立体的画面，使画面整体趣味性十足。
- 通过阴影部分和颜色深浅的对比来增强画面整体的真实感，使画面具有层次感和空间感。
- 通过人物将产品的样式展现在画面中，使受众更加了解产品的细节，以此来吸引受众的目光，增强受众购买产品的欲望。

这是一款奥妙去污洗衣粉的平面广告设计。

- 广告创意通过展现污渍之中干净清晰的人物，向受众传递产品的去污能力，以功效吸引受众的注意力，引起消费者的共鸣，增强消费者购买产品的欲望。
- 通过深浅不一的、立体的背景样式增强了画面的空间感和层次感，使画面效果更加逼真立体。
- 以蓝色为画面的主体色，搭配少许的黄色、红色、绿色，增强了画面整体的视觉冲击力。

插画作为现代设计的一种重要视觉传播形式，具有直观性和感染力，能够简洁、明确、清晰地向受众传递信息，引起受众的兴趣并且使他们信服、欣赏所传递的内容。

这是一款麦当劳汉堡的创意广告设计。

- 广告创意通过简单的图形塑造出人物的样式，在人物的头部，利用不同颜色的图形搭配来引导受众将视线集中在文字上面。
- 将产品的标识放置在画面的左上角，利用红色的矩形将 Logo 突出，使其在画面中更加显眼。
- 橘色的应用可以增强受众的食欲，引起受众消费的欲望。同时，将橘色以渐变的形式展现出来，增强了画面的层次感。

这是一款伏特加酒瓶的插画设计。

- 通过圆形、矩形、三角形塑造产品的瓶身设计，图形的应用增强了产品自身的视觉冲击力，使其更容易吸引受众的注意力。
- 通过深浅颜色的对比，增强了自身的空间感和层次感，使其艺术气息更为浓厚。丰富的色彩搭配给人一种活跃、生动的视觉感受。
- 利用富有张力的图形将产品的品牌凸显出来，使其成为画面整体的视觉中心，使主次内容区分明确。

这是一款体育运动类的插画设计。

- 该款插画设计是通过多种图形的相互结合展现出人物运动的画面。
- 在人物塑造方面，不同的部位通过相同色系深浅不一的颜色搭配将人物整体样式展现得活灵活现、逼真立体。同时，飘逸的头发和人物的姿势使画面整体动感十足。
- 画面的背景通过绿色和黑色的对比增强了视觉冲击力，使画面看上去具有强烈的空间感。

7.13 用细节的灵动性打动人心

细节是决定平面设计是否具有吸引力的重要元素，细节的展现可以加大画面的宣传力度，通过细致的视觉语言展现出具有特点和深刻内涵的宣传画面。

这是一款矿泉水的创意广告设计。

- 广告创意通过展现绿色植物缺口的形状让受众在看到广告的瞬间就能联想到产品的样式，以具有创意性的表现形式增强广告在受众心目中的印象。
- 将树叶与产品的瓶身连在一起，向受众传递产品绿色健康以及取材纯天然的特点，突出产品的优势，促进消费者购买的欲望。
- 利用元素展现远近的这一细节来增强画面的空间感与层次感，使画面看上去更加真实。

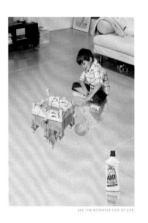

这是一款高露洁洗洁精的创意广告设计。广告的主题是"看到人生光明的一面"。

- 背景采用立体的三维空间环境来增强画面的视觉感，令广告设计具有充实的层次感。
- 画面为中心式构图，能够瞬间突出主题。同时生动的卡通形象塑造出充满活力的氛围。
- 右下角是广告产品实体的表现，加深了受众对主体的印象，也更加深化了主题。

这是一款笔记本电脑的平面广告设计。

- 广告创意通过将笔记本电脑的外壳利用圆形和花瓣的样式进行装饰来丰富画面，吸引受众的注意力。
- 将笔记本电脑悬挂在衣架上面，以此来突出产品的便捷和轻薄，通过产品的特点来吸引受众，增强受众消费的欲望。
- 将背景颜色设置成相同色系的渐变色，使画面看上去不至于太过单调，同时也增强了空间感和层次感。

如何巧妙地突出设计中的层次感

在设计中，层次感会使画面看上去更加生动形象、立体逼真，增强画面的表达效果，通过图形元素的展现和颜色的融合塑造出更加吸引人的画面。

这是一款书籍的封面设计。

- 封面通过多个宽窄不同的正方形进行叠加，使整体看上去层次感丰富、视觉冲击力强，使该书在众多同类产品中脱颖而出。
- 在黑白灰的色彩搭配中添加一抹黄色，提高了画面整体的亮度，使其成为画面的视觉中心。
- 通过对文字字号的设置，增强文字在画面中所占的比例，使其更容易吸引受众的注意力。

这是一款物流运输的创意广告设计。

- 广告创意通过展现旋转的陀螺来突出物流的速度和平稳性，以此吸引消费者的注意力。
- 利用箱子不同平面的展现，增强了画面整体的空间感和层次感。
- 在画面的下方展现出品牌的标识，增强了品牌的曝光度。

这是一款购物中心的创意广告设计。

- 广告创意通过圆形的展现塑造出化妆品的样式，摆放在画面的中心位置，从而起到引起受众好奇心，吸引受众目光的作用。
- 通过元素前后交错的摆放，增强了画面的层次感，使画面看上去更加逼真、立体。
- 渐变的背景颜色可以引导受众的视线，让受众将目光集中在画面的中心位置。

7.15 带你感受一形多意和一意多形的图形创意设计

一形多意和一意多形的广告设计可以通过多种方式或多种表现形式将宣传的主题更加全面地展现在画面中，使其具有更强烈的视觉感染力。

这是一款饮料的创意广告设计。

- 广告创意通过在水果的外壳上雕刻不同图案的花纹来展现不同的运动器材，以此突出该产品为运动型饮料的特点。
- 将产品的样式展现在画面的右下角，点明了广告的用意，让受众对产品的细节更加了解。
- 将背景颜色设置成渐变的灰色，避免了画面单调的搭配方式，同时，在水果的下方设置了阴影部分，增强了整体的空间感，使画面效果看上去更加逼真。

这是一款米兰体育报的平面广告设计。

- 通过各种运动器材的展现与广告的宣传主题相呼应，引起受众情感上的共鸣。
- 运用夸张的表现手法向受众传递圆形的运动器材奔涌而出的画面，这种创意性的表现形式使画面整体动感十足，与"运动"的主题相呼应。
- 虽然将文案放置在画面的角落位置，但是通过颜色的对比，文字部分仍然十分显眼，同时这种设计手法也可使画面主次分明。

这是一款保鲜自封袋的创意广告设计。

- 广告设计将水果的样式展现在画面的中心位置，在水果的内部将圆形、正方形等形状相互结合，呈现出钟表的样式，让人看到画面的瞬间就能联想到"时间被封住"的主题，以此来突出产品的特点和作用。
- 水果元素内零件的设计增强了画面的空间感和层次感，使整体看上去更加逼真，具有较强的视觉感染力。